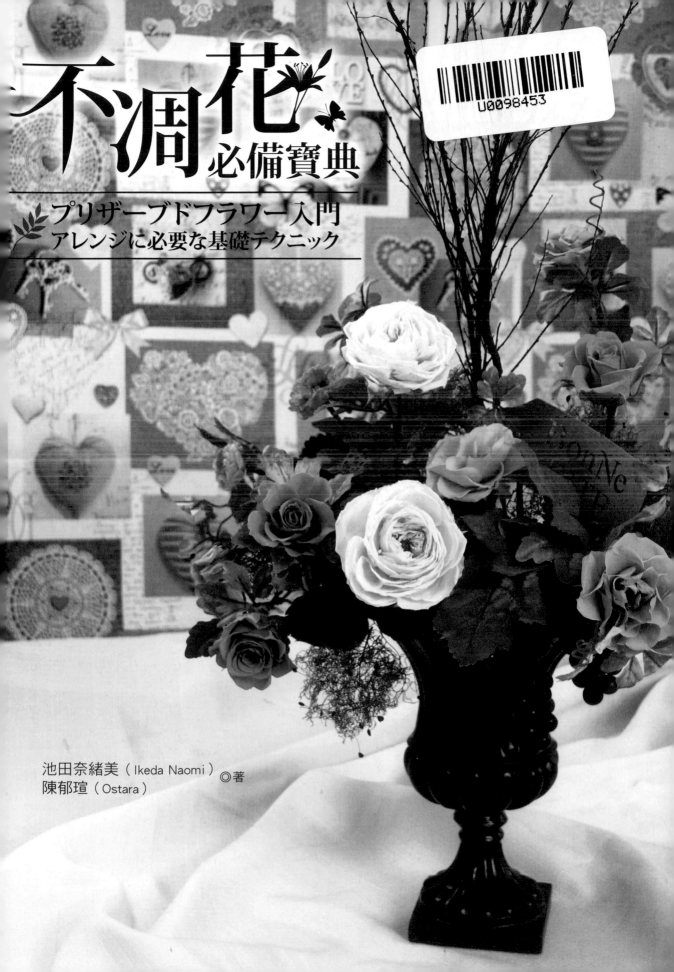

不凋花 必備寶典

プリザーブドフラワー入門
アレンジに必要な基礎テクニック

池田奈緒美（ Ikeda Naomi ）◎著
陳郁瑄（ Ostara ）

作者序

給拿到這本書的台灣的各位

1993 年ヴェルモント（Vermont）[1] 在日本初次展出，大約在 1997 年左右ヴェルディッシモ和現在的フロールエバー在日本登場，2003 年出現日本國產的大地農園[2]，並開始販售。在這之後，不凋花成為在日本和新鮮切花、人造花同為重要的花藝設計材料。

因為設計師對不凋花的潛心研究，使不凋花成為日本的花商常使用的花材。雖然如同鮮花一般放進盒子，但因其莖短且將類似的尺寸整齊排列，較感覺不到不凋花的生命力。如果只是把它從盒子裡拿出來整理，花的韻味仍然不足，完成的作品也是整齊劃一。但日本的設計師仍希望使用不凋花創作出能夠表現自己風格和個性的作品，而在這十多年間，不凋花的加工技巧和設計也一直向上提升，現今的花藝尚未出現像不凋花的創作技巧（開花技術），或是與不同藝術結合的想法。像我自己就很喜歡將不凋花和中國玉和中國結結合[3]，也經常創作作品。

台灣是經過歷史和各式文化、民族長時間融合而成，也使現在的台灣文化很有深度，加上在台灣很容易能取得一些素材（如：緞帶、布、壓克力、相框、木材等等）。所以台灣的設計師在擁有各種素材和文化精神的背景上，能更輕易的產生新的想像力，並簡單表現出自己的想法。所以我覺得台灣的各位，可以創造出屬於台灣的不凋花歷史。

在這十年間，我透過課程和台灣的各位接觸後，覺得各位是「對新的事物好奇心旺盛，認真學習，靈活有創造力」，但是，要將大腦描繪的點子或想法變成眼睛所能看見的實體，最重要的是基本技術的學習，換句話說，有了基本技巧後，就能在作品上做出各式各樣的應用和呈現。

這不僅運用在花藝設計，在舞蹈、音樂、運動等專業領域上，也是共通的道理。

藉由本書的出版，開始對不凋花產生興趣，或是想製作作品的各位，重要的關鍵是「最基礎的技巧」、「使用方法」、「不凋花的基本資料」等的整合。

本書若能為各位創作精彩漂亮的作品有幫助的話，是我的榮幸。

** 現在大中華地區對「preserved-flower」有多種的翻譯方式，在台灣我們稱 preserved-flower 為不凋花。
* 台灣初期開始不凋花的課程時，根據有在使用不凋花的日本人和台灣人的配偶的建議而決定。

[1] 法國的 Vermont（現在製造工廠位於肯亞）是比利時和德國的大學，共同研究 10 年後取得世界專利，1991 年以鮮花的保存技術專利向世界介紹。

[2] 大地農園 1995 年完成植物的漂白技術確立，1980 年開始販賣滿天星的不凋花材。

[3] 共同創作想法的起點，是和對中國結有興趣的日本學生共同開發的。我們特別將「玉」、「珊瑚」、「中國結」等「東方美的寶物藝術」稱之為「pre-ja」（pre-ja=preserved-flower 和 jade）。

Ikeda Naomi

作者序

本書を手にしていただいた台湾の皆様へ
数ある本の中から本書を手にしていただいて誠にありがとうございます。

　　1993 年ヴェルモント *1）が日本で初出展，1997 年頃ヴェルディッシモや現在のフロールエバーが日本市場に登場し，更に 2003 年大地農園 *2）の日本国産プリザーブド・ローズの販売が開始されました。その後日本ではプリザーブドフラワーはフレッシュフラワー、アーティシャルフラワーと並ぶ重要なフラワーデザインの材料となっています。

　　プリザーブドフラワーが日本のフローリストにとって身近な花材に成り得たのはデザイナー達のプリザーブドフラワーへの探究心があったからだと思っています。　箱に入ったままのプリザーブドフラワーはフレッシュフラワーのように綺麗だけれども茎も短く、似たサイズが並んでいて少し無機質な感じを受けます。ただ単に箱から出してアレンジしただけでは表情が乏しくなり、時には完成作品が画一的になりがちです。　日本のデザイナー達はプリザーブドフラワーを使用して出来るだけ「自分オリジナル＝個性」をデザインに反映したいと考え、この 10 数年の間でプリザーブドフラワーの加工テクニックやデザインが向上しました。　現存する花でまだプリザーブド化されていない花を創作するテクニックやブルーミングテクニック（開花技術）、などがそれに当たります。　またフラワーアートとは違うアートとのコラボレーションのアイディア。　　私自身もプリザーブドフラワーと「玉」「中国結び」とのコラボレーション・アート *3）が大好きで良く制作します。

　　ここ台湾では長い歴史の中で様々な文化・民族が重なり合い、現在の台湾文化・習慣に深みを持たせていると感じています。　また、副資材（リボン・布・アクリル・フレーム・木材等々）が比較的簡単に入手可能であること。　これらの物理的・感情的背景が台湾のデザイナーの方々にとって新たな想像力を持たせ、ご自身のアイディアを表現し易い環境だと思っています。　私は台湾の方々が、新たに「台湾的なプリザーブドフラワー」の歴史を作る可能性を感じております。

　　またこの 10 年程、レッスンを通し台湾の方達と接してきて感じたことは、台湾の皆さんは「新しい物・事に対する好奇心が旺盛で勉強熱心、器用、発想力もある。」ということです。　しかし＜頭の中だけで描いたアイディア＞を＜目に見える形＞にするには基本となる技術の習得が大切です。　逆に言いますと「基本テクニックが身についているから、作品としていろいろな表現できる（＝応用力）」と思っています。

　　これはフラワーデザインのみならず、ダンス・音楽・スポーツなどすべての分野に置いて共通なものです。

　　今回本書を出版するにあたり、初めてプリザーブドフラワーに興味を持ち、作品作りを始めてみようと思われた方にとっては重要なポイントである「最低限必要なテクニック」や「取扱い」「プリザーブドフラワー基本情報」をまとめました。

　　本書が皆様の素敵な作品作りの手助けとなれば幸いでございます。

～注記～
*1）：フランスのヴェルモント（現在の製造工場はケニア）はベルギー及びドイツの大学と 10 年に渡る共同研究の末に世界特許を取得。1991 年に生花の特許保存技術を世界に紹介。
*2）：大地農園は 1955 年には植物の漂白技術を確立、1980 年には所謂 'プリザーブド化' されたカスミ草の販売開始。
*3）：このコラボレーション　アイディアは「中国結び」を趣味とされていた日本人生徒さんとの共同アイディアから出発しました。　私達は特別に「玉」「珊瑚」「中国結び」等「東方美的なジュエル・アート」を「プリジェ・pre-ja」と呼んでいます。
　　*[preserved-flower] と [jade] を合わせた造語です。

** 現在中華圏では [preserved-flower] の訳語が多く存在します。
ここ台湾で私達は preserved-flower のことを＜凋むことが無い花＞＝［不凋花］と呼んでいます。
*台湾でプリザーブドフラワーレッスンを始めた当初、同じくプリザーブドフラワーを扱っていた
日本人の方と台湾人配偶者（男性 2 名）のアドバイスを基に決定いたしました。

Ikeda Naomi

作者序

「職人」般的精神、細膩及堅持……

職人，這兩個字我感到一種沉重的壓力，因為職人給予人的印象就是專家的感覺，但是，這種專家又具備著獨特的見解及生活上的態度。因為學習不凋花的關係，我的老師池田奈緒美老師影響我至深，池田老師身上的特質就是一種職人的展現，而我也想要成為職人。

從學習到教學，數一數至少有 6～7 年了，在一年多年前，我開始從事教學，第一批的學生，訝異著我的年輕，難以想像我研習不凋花多年，當他們問我為什麼要學這麼久？我的回答很簡單：「因為單純喜歡。」

後來，在授課過程中，學員們則訝異著我對不凋花知識的完整和健全，不單單是只是會操作而已，而是對周邊素材的了解及對品牌的瞭解至深，那時，我的回答很單純：「成為一個不凋花操作者，尤其是已經在教學的我，這應該是基本常識及知識吧！」

不誇張，池田老師很在乎在教學上的淺移默化，在學習過程中，我常常使用不同品牌的不凋花和在台灣沒有的特殊材料及花器，池田老師努力的讓我像置身在日本學習一樣，而在這樣的環境中，我很幸運地了解許多不凋花的點滴，也因為在不求快的學習過程中，吸收的知識更是有效的消化並進入我的腦中。這也讓我覺得，其實學技術不難，但是要了解和整理操作的事物，甚至到後來的應用是最難的！

這本書的製作精神，就是來自於學習時的我，想要了解各種不凋花技術、花材和品牌的過程。對於會插花的人來說，了解技術的操作，就是學會使用不凋花時的注意事項；了解花材及品牌，就可以更多元的選擇花種類及顏色來增加作品的層次感！

池田老師與我，打破協會與協會之間的隔閡，我們統整出在日本有哪些的操作技術和大家分享，除此之外，也和大家分享我們多年的操作經驗，帶領大家進入不凋花的世界。此書適合任何階段的人來看，不管是已經有在教學的老師或是正要接觸不凋花的人，都是一本很適合用來輔助了解及收藏的書。

在出書製作的過程中，我再一次回到學生的身分，一步步的觀察池田老師在不凋花操作上如何處理細節，也讓我深刻體悟到池田老師的細膩心思。對於看似簡單的花材，她都一一的說明要小心注意的部分，也謝謝這次一起協助出書的出版團隊，謝謝您們有著跟我們一樣堅持細節的心及精神，很榮幸有這個機會一起努力，也讓我看到不同領域的專業人才的做事精神，更成為我人生中的一個寶貴經驗。

出書真的不只是出書而已，而是一種另外的責任感及學習人事物的經驗，有好多好多的感想，希望未來有機會一起分享，謝謝我遇到的每一個人！

陳郁瑄
Ostara

池田奈緒美（Ikeda Naomi）

現任
- 日本 A.P.F（杏樹）不凋花協會會長
- 「台灣ＣＦＤ中華花藝設計協會」理事

專長
- 婚宴會場設計
- 花藝設計教學

經歷
- 日本名古屋花店累積技術經驗
- 以專業「不凋花」設計師身份獨立創業
- 於日本名古屋各大飯店婚宴會場中，擔任會場設計師或整體統籌
- 作品曾在各報章、雜誌中刊載。

資格認證
- 日本國家花藝裝飾技術資格．
- 日本花的設計協會（ＮＦＤ）資格，
- 日本 Color（顏色）統籌協會資格（AFT）

陳郁瑄（Ostara）

現任
- 日本 A.P.F（杏樹）不凋花協會理事

專長
- 不凋花專業教學
- 蝴蝶蘭組合盆栽設計
- 植物小品組合盆栽設計

經歷
- 畢業於國立中興大學園藝學系
- 欣旺蘭業負責人
- 台北花市承銷人
- 2005 年 台灣國際蘭展組合盆栽比賽第三名
- 2006 年 雲林蘭展組合盆栽比賽第二名

目錄 | *Contents*

Part 01
在進入不凋花前⋯

Part 02
基礎技巧

Part 03
花卉開花技巧

Part 04
作品欣賞

開花技巧及花材加工
動態影片 QRcode

工具及材料介紹 | *Tools and Material*

各式不凋花

用於製作各式不凋花作品。

有機溶劑

製作不凋花時使用。

各式鐵絲

有不同號數的鐵絲，可依照自己的
需求選擇不同粗細的鐵絲加工。

熱熔膠槍、熱熔膠

在開花時，用於黏貼花瓣，使花朵
呈現盛開狀，也可黏貼其他素材。

冷膠

在開花時，用於黏貼花瓣，使花朵
呈現盛開狀，也可黏貼其他素材。

白膠

在開花時，用於黏貼花瓣，使花朵
呈現盛開狀，也可黏貼其他素材。

羊毛氈

在開花時，可填充在花瓣內，使花
朵呈現盛開狀。

鑷子

用於夾取花瓣或花萼，也可用於撐
開花心。

花藝膠帶

纏繞鐵絲時使用。

金剛粉

可用來點綴不凋花花瓣。

蜜粉刷

用來清掃花瓣粉塵。

剪刀

用於剪花瓣。在剪裁不同性質的物品時，使用不同剪刀，可增長剪刀壽命。

剪刀

用於剪鐵絲或彎折鐵絲。在剪裁不同性質的物品時，使用不同剪刀，可增長剪刀壽命。

緞帶

可用來做蝴蝶結，或裝飾小物等。

各式珠珠

可用來裝飾不凋花作品，或是製作花心、裝飾小物。

人工花蕊

在製作花蕊時使用。

設計鐵絲（軟絲）

製作小物時使用。

打洞器

在紙卡上打洞。

鐵絲方法 | *Wiring-method* | ワイヤリング メソード

鐵絲法的技巧，生花和不凋花是一樣的，只是細節上注意的地方不同。

插入法
Insertion method
インサーション　メソード

將鐵絲直接從莖底插入，此方法主要是加強莖的硬度和莖的長度，或在莖斷掉時，可以做成花莖，也是製作人工莖的方法。

水平穿刺法
Piercing(Pierce) method
ピアスィング（ピアス）メソード

將鐵絲水平插過花的子房、莖，或花萼的部位，在拉到約到鐵絲一半的位置時，將鐵絲沿著莖向下折，就可形成更長的人工花莖。

十字水平穿刺法
Cross Pierce method
クロスピアス　メソード

將 2 支鐵絲分別從垂直的角度，水平插入花的子房、莖，或花萼的部位後，形成十字交錯，約到鐵絲一半的位置時，將鐵絲沿著莖向下折，就可形成更長且較堅固的人工花莖來操作。

扭轉法
Twisting method
ツイスティング　メソード

可以將多支莖聚集在一起的鐵絲方法。
使用鐵絲將數支莖纏繞在一起，或是在莖較軟，須加強硬度時使用。例如，繡球花的莖太軟，就可以使用鐵絲在莖的部分做局部的纏繞，加強莖的硬度，使莖能更順利地插入基座（海綿）中。

鐵絲加強法
Extension method
エクステンション　メソード

將鐵絲水平插過花的子房、莖，或花萼的部位，在拉到約鐵絲一半的位置時，將鐵絲沿著莖向下折，就可形成更長的人工花莖。

縫扣法
Sewing method
ソーイング　メソード

將鐵絲像縫衣服一樣的方法，使用於花材上。例如，加工長形的葉子時，鐵絲從葉子葉脈的中間開始，以縫扣的方法穿繞2針後，將鐵絲結束於葉子底部，可當作是莖的使用。

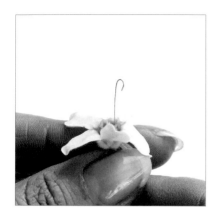

鉤扣法
Hooking method
フッキング　メソード

通常是使用在太陽花、瑪格麗特，或菊類的花種上。是把鐵絲的一端做一個小鉤後，從花面的中心處，向下插入並從莖底拉出，且將小鉤藏入花蕊中。

U 型鐵絲
U-pin
ユーピン

將鐵絲折成 U 字型使用。
使用的方法有：
1. 用於固定。可選取較硬的鐵絲，做 U 型鐵絲後，把需要固定的花材用 U 型鐵絲插入要固定的基座內。
2. 纏繞時使用，選取較軟的鐵絲使用。

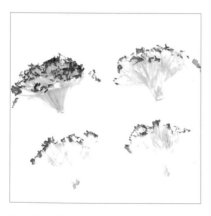

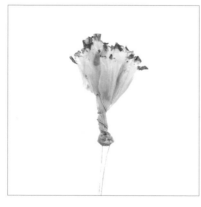

分解法
Feathering
フェザーリング

主要是將大朵花材變小朵花材的方法。通常是使用在康乃馨上，先將花瓣分解成數小等分後，再將小等分的花瓣用鐵絲扭轉法（ツイスティング　メソード）固定後，再使用花藝膠帶把鐵絲纏繞起來。

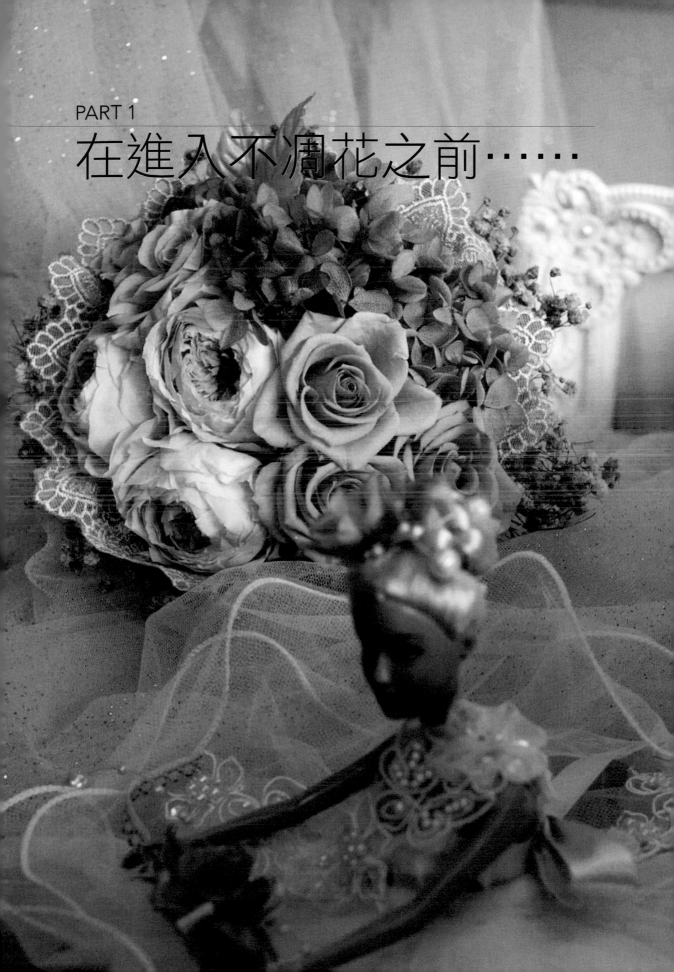

在進入不凋花之前……

關於不凋花

日文名：プリザーブドフラワー
中文名：不凋花，又稱永生花、不老花、保鮮花
英文名：Preserved Flowers

■ 不凋花的歷史

一開始，因為人們想將鮮花的美永久保存下來，所以有了乾燥花的發明。而在埃及金字塔，已經發現了大量的乾燥花痕跡。

在 1970 年代，長期受到歡迎的乾燥花，增加了保留微妙色調的技術，這是可以達到冷凍乾燥的方法，但會產生硬度和變色的問題。

1980 年代，開始有實驗室和研究機構針對保存技術做研究，他們應用現有的技術，將甘油注入花卉或葉子，以保留它們的柔軟度。

1986 年代，柏林和布魯塞爾大學聯合開發切花長壽的技術，而在此基礎上，Vermont 在 1991 年獲得了全球專利。

Vermont 在厄瓜多爾建立大量生產玫瑰的工廠，且開始全面生產不凋花。從那以後，VERDISSIMO 在 1996 年開始在厄瓜多爾大量生產，並在同一時間，Florever 也在哥倫比亞開始量產。

■ 什麼是不凋花？

不凋花是將鮮花經過浸泡有機溶液（A、B 劑）後，再染色製成，可增長花朵保存的期限。不凋花的色澤、形狀、觸感幾乎和真花一樣，加上因為有機溶液有各式顏色，所以在花色的選擇上會較多變，最常見的花種有，玫瑰、繡球花、滿天星、蘭花等。

以不凋的保存技術製成的花和葉子，沒有花粉，有過敏體質的人也不會有顧慮；也不用澆水照顧，且可放置 1-2 年，適合懶人一族。

但因為不凋花是由鮮花加工製造而成，在購買時難免會遇到裂瓣，這是正常現象。而不凋花經長時間日照，或是長時間擺放，也會使不凋花褪色，所以定期的清潔是必要的。另外，不凋花很怕潮濕，潮濕易使花瓣、葉子透明化，所以擺放不凋花的空間，建議不要太潮濕。

■ 不凋花製作流程

1. 將鮮花浸泡在 A 劑。
2. 待鮮花脫色、脫水完成。
3. 放入 B 劑染色，讓鮮花吸色。
4. 將花取出，自然風乾後，即加工完成。

不凋花保存的方法

■ **不需要澆水**

　　因為不凋花是經過特殊有機溶劑的處理，所以可以保持像鮮花一樣的柔軟觸感及鮮豔的顏色，可以保存 2 ～ 3 年。

■ **保持乾燥**

　　不凋花怕潮濕，受潮後，花瓣會呈現透明的樣子。也因台灣絕大部分的濕度偏高，尤其是靠近山區的地方，或是梅雨季節，當操作者遇到花瓣或是葉子透明化，室內可以開除濕機或是將不凋花作品放入裝有乾燥劑的盒子作保存。

■ **定期清潔不凋花**

　　當不凋花作品未經保護（如包在 OPP 塑膠玻璃紙中），直接放置於空間中，空氣的灰塵會堆積在不凋花上，所以我們要定時定期清潔不凋花，也能增長保存時間。若是沒有定時定期清掃不凋花，也會因為灰塵而沾染到空氣中的菌絲，使不凋花在高濕度時發霉。

　　但因為不凋花很脆弱，所以在清潔不凋花時，要使用軟刷（蜜粉刷）來清掃不凋花上的灰塵。清掃時，盡量不要在濕度很高的環境下操作，因灰塵會沾附在花瓣上不易清除，且易傷害到花朵。

清掃前

清掃後

步驟說明 *Step by step*

以蜜粉刷清除花瓣表層灰塵。

以蜜粉刷清除花心灰塵。

以蜜粉刷清除花瓣內側灰塵。

■ **勿直接接觸布料**

　　因為不凋花會褪色，長時間接觸布料會將布料染色。

■ **淺色花和深色花不建議放在一起**

　　因不凋花會染色的關係，所以如果將深色和淺色的不凋花放在一起，淺色的不凋花可能會被染色。

■ **勿接觸漆料、塗料**

　　因為不凋花是由有機溶劑製成，有些腐蝕性較強的塗料，會將不凋花材灼傷，看起來像燒焦一樣。

■ **如何避免不凋花褪色**

　　不要放在高溫多濕的地方。
　　不要放在陽光直射的地方。
　　不要放在強烈的照明燈下。

■ **如何避免不凋花產生裂紋**

　　不要一直用手觸摸不凋花花瓣，如果手上有水氣，很容易因為長期觸摸而使花瓣裂開。

　　不要將不凋花直接放在空調風口，會直接吹到的位置，或是使用除濕機時不要將濕度設定太低，太乾燥，也會使花瓣龜裂。

花朵修補方法

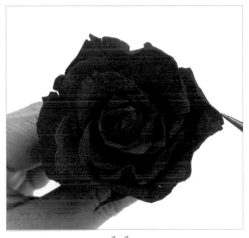

before　　　　　　　　　　*after*

步驟說明 *Step by steps*

1

花瓣受損須修補。（鑷子指引處。）

2

用手指的溫度將花瓣撫平。

3

如圖，花瓣撫平完成。

4

以剪刀沿著裂縫將花瓣剪除。

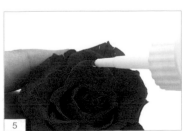

5

以冷膠塗抹於裂縫處。

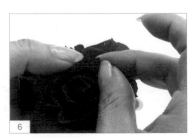

6

將裂縫處黏合。

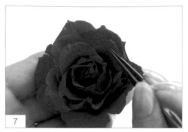

7 如圖，黏合處會有縫隙。（鑷子指引處。）

8 以水鑽筆取一水鑽。

9 塗抹水鑽專用膠。

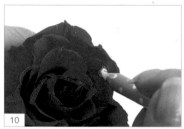

10 將水鑽固定於花瓣黏合處的縫隙。

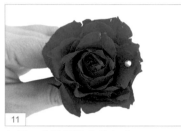

11 如圖，花瓣縫隙處理完成。

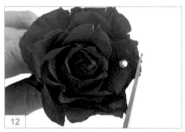

12 以剪刀修剪花瓣外緣的裂縫。

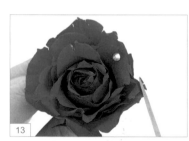

13 重複步驟 12，依序修剪花瓣。

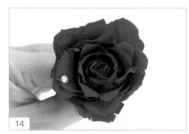

14 如圖，花瓣修剪完成。

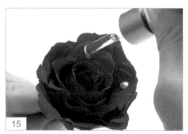

15 滴上少許精油。

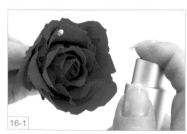

16-1 將金剛粉噴灑於花瓣上。

16-2

Fin 如圖，花朵修補完成。

不凋花品牌介紹

　　近兩年來，不凋花逐漸在台灣出現，在越來越多人知道這個技術的情況下，操作者慢慢從不凋花發展大國——日本得知不凋花訊息及取得技術和知識。

　　約 20 年前，不凋花從法國傳到日本後，在日本本土，開始出現各式不凋花品牌，也因為各品牌製作方式都有差異，所以產出的不凋花不一定適合日本的氣候，使有些品牌出現後又隨之消失，也讓「氣候」成為製作不凋花最大的挑戰。

　　不凋花強調保持鮮花質感及顏色的特質，讓操作者對不凋花產生一定的要求，所以，當品質不如預期時，會慢慢被日本市場淘汰。但淘汰的原因不只有氣候，也包含：不凋花的安全性，有機溶劑是否會傷害人體、不凋花製成的顏色，是否是日本國民所喜愛及接受、不凋花的供應是否能持續等，都是對各式不凋花品牌的考驗。而不凋花發展至今，在日本也有不少品牌努力並延續下來。

　　雖然現在不凋花在日本已發展到巔峰期，也在近年傳入台灣並慢慢被國人所接受，但並不是所有不凋花傳入台灣時都能保有在日本的品質，因為台灣與日本差異最大的地方，就是濕度。所以對傳入台灣的不凋花來說，最大的考驗就是高濕度下容易產生的發霉及褪色，這也是操作者要注意的地方。

　　以下，除了介紹不凋花品牌故事外，也和大家分享作者 7 年來在台灣使用各種不凋花品牌的經驗。

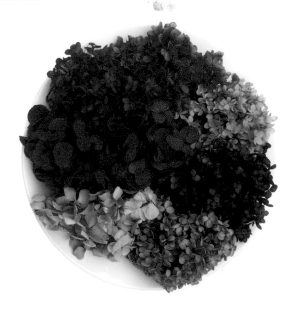

Earth Matters
大地農園

產地：日本兵庫縣
出現日期：1960 年

■ 故事 · *Story*

公司總部座落在被美麗大自然環繞的兵庫縣，並在與自然的環境共存下進行產品開發。

"Earth Matters" 以企業理念為名，象徵著這個世界的基本原理，接觸大自然是很重要的事。他們也用行動證明，熱愛美麗大自然的企業理念，超越了興趣或裝飾的範疇。

而 Earth Matters 針對不同種類的產品，設計出對應了日本的四季，在使用上更為靈活和多變。

再加上，日本人喜歡變化顏色，所以 Earth Matters 設計出噴霧，可小範圍修正不凋植物，大大擴展了設計的多樣性，這也是他們產品的迷人之處，不禁讓人如痴如醉的沉浸在其中。

■ 特色 · *Feature*

大地農園於 1960 年開始使用植物漂白技術的開發。並進口自荷蘭、美國的花卉，以及採購西方各國家和亞洲國家的原生花卉來製作不凋花，是日本擁有獨特工藝技術的不凋花生產商。

■ 不凋花材 · *Preserved Flower*

玫瑰、庭園玫瑰、繡球花、康乃馨、太陽花、桔梗、乒乓菊、海芋、大理花、梔子花、松蟲草、石斛蘭、滿天星、線菊……等。

產品介紹連結

品牌唸法

職人現身說法
プロ直伝

品牌特性・ブランドの特徴
- 顏色：主要是以日本人喜歡的顏色為主，顏色比較不會太濃烈。
- 花莖的長短：較長，使用者好操作。
- 操作的難易度：適合初學者使用，因為不會很油。
- 玫瑰不凋花的整理：拆解式及填充式的開花法皆適合。
- 不凋花的種類：是所有品牌中種類最多的，也是台灣的人氣品牌。
- 對台灣天氣的溼度敏感度：低，所以不易褪色。

使用心得・アドバイス

在不凋花品種的選擇較多，不管是玫瑰品種及顏色選擇，或是繡球花的顏色及大小，甚至到各類葉材，種類都很多，所以在花藝設計上，變化相對多，這也是為什麼不管是在日本還是台灣都有很人氣的原因。

在目錄設計上，不是只有刊登產品項目而已，還會請專業的花藝設計師運用各類素材做花藝設計，並將作品刊於目錄中，讓使用者能更快速了解材料的應用。

VERDISSIMO

產地：南美洲厄瓜多爾
出現日期：1988 年

■ **故事** · *Story*

　　一開始，VERDISSIMO 在法國是義大利進口不凋植物 (preserved plants) 的總代理，之後才創立不凋植物的公司。

　　在 1991 年 VERDISSIMO 將辦公室搬到法國普羅旺斯地區，並在全新的工廠生產不凋產品；1996 年，開始在厄瓜多爾生產新鮮的玫瑰花，並建立了一個有完整規模的生產體系。

■ **特色** · *Feature*

　　VERDISSIMO 選用厄瓜多爾的優質鮮花，並使用漂白技術將鮮花原有花色改變成各式花色。綠葉和同類型產品則選擇義大利、法國，以及來自世界各地的優質原材料，進一步開發不凋植物。

　　VERDISSIMO 除了在歐洲生產不凋植物外，也在厄瓜多爾和非洲當地的工廠製作不凋花和不凋葉來保存真花的鮮豔。

　　而在玫瑰原創的漂白技術中，最著名的就是鮮豔染色法 (bright coloration)。

■ **發展** · *Develop*

　　從 2010 年 1 月開始，Mono 國際有限公司成為轉型後的 VERDISSIMO 在日本的獨家代理。

■ **不凋花材** · *Preserved Flower*

　　玫瑰、繡球花、海芋、太陽花……等。

產品介紹連結　　品牌唸法

Primavera

產地：南美洲厄瓜多爾
出現日期：1991 年

■ 故事 · *Story*

　　Primavera 是以義大利佛羅倫斯 (Florentine) 的畫家 Botticelli 的作品《春》命名，也如同巨作《維納斯的誕生》〔 The Birth of Venus 〕般誕生。

　　Primavera 在拉丁語為「春天」的意思，有種：一旦你敞開大門，便給你一幅被盛開鮮花簇擁著的花園。這自然又優雅的畫面，十分適合女性的品牌形象，也是他們最大的吸引力。

■ 特色 · *Feature*

　　Primavera 是 Mono 國際有限公司與厄瓜多爾的工廠共同開發的原創品牌。他們採用品質優良的厄瓜多爾玫瑰為原料，以保持玫瑰原有的優異彈性和鮮度製作不凋花。

　　在染色技術上，特點在染出深、柔和的色調和飽和的色彩，再加上環保意識的抬頭，他們旨在做出不含氯的顏色。

■ 發展 · *Develop*

　　從 2004 年至今，Primavera 將生產地轉移到厄瓜多爾首都——基多，並以基多為中心完成建設及提升不凋植物的品質。

■ 不凋花材 · *Preserved Flower*

　　玫瑰、繡球花、康乃馨……等。

產品介紹連結　　品牌唸法

Vermont

產地：肯亞高地

■ **故事** · *Story*

　　Vermont 為不凋花中令人尊敬品牌。

　　Vermont 於 1987 年申請「長壽切花的製造方法」的專利，在 1991 年獲得世界專利授權；並在 1996 年搬遷到領先世界的玫瑰產地——肯亞高地，也建立一個擁有完整規模的生產體系。

　　且在 ANVAR（法國政府投資機構）的協助下，除了持續創造全球最好的產品外，Vermont 也不斷提升生產技術。

　　為了提升客戶滿意度及對自我品質的要求，Vermont 在 2007 年獲得了 ISO9001（品質管理系統）的驗證；甚至在 2008 年，考量環境持續發展和為社會做貢獻，也取得了 ISO14001（環境管理系統）的認證。

　　Vermont 有很多死忠粉絲，主要是來自於一系列獨特且富含藝術性的產品，以及豐富的綠色產品。

■ **特色** · *Feature*

　　因為不是使用漂白的技術，是用顏料來著色，所以較不會褪色，其消光的色調是最大的吸引力。

■ **發展** · *Develop*

　　透過不同的設計師，如：巴黎的 "MAISON & Object" 的 Christian Tortu 和 Jos Van Dijck，Vermont 持續發表新穎的插花作品。

■ **不凋花材** · *Preserved Flower*

　　玫瑰、繡球花、迷你大理花……等。

產品介紹連結　　品牌唸法

職人現身說法
プロ直伝

品牌特性 · ブランドの特徴

- **顏色：**

 Primavera 的生產是 Verdissimo 的品牌生產公司和 Mono 公司共同開發的品牌，所以顏色種類是日本人比較喜歡的顏色，而 Vermont and Verdissimo 則是歐洲人比較喜歡的顏色。

- **花莖的長短：**

 較長，使用者好操作。

- **操作的難易度：**

 有一點油，所以適合有經驗的操作者使用。

- **玫瑰不凋花的整理：**

 拆解式及填充式的開花法皆適合。

- **不凋花的種類：**

 花材種類不多，主要以玫瑰花為主。最具特色的是大理花，顏色及大小選擇多，外觀也蠻漂亮的。另外，葉子的種類多，大小尺寸都有，包含椰子葉。在歐洲大片不凋葉材很受歡迎。

- **對台灣天氣的溼度敏感度：**

 高，只要大環境濕度高，花瓣上會呈現油水的感覺，摸起來也特別油，但只要溼度降低，就會回復原本的狀態。但相較來說，Vermont 的玫瑰花偏乾，對濕度的敏感度相對於「Primavera」及「VERDISSIMO」來得低許多。

使用心得 · アドバイス

　　繡球花的花瓣偏大，但顏色最為自然，如果喜歡自然風格的操作者，很推薦使用花材來設計作品！且葉材的選擇性還蠻多的，自然度也很高。

在日本，三個品牌同為一個總代理商，所以品質特色上都很接近。

Florever

產地：哥倫比亞

■ 故事 · *Story*

　　Florever 的原產地哥倫比亞是世界花卉之國，由於穩定的供應量，能夠常年挑選出最高質量和現採的鮮花，製成不凋植物並提供給消費者。

　　Florever 空想的色彩，以及鮮花般的外觀，對消費者來說是最大的吸引力，也因此受到大家的歡迎。

■ 特色 · *Feature*

　　Florever 在哥倫比亞的工廠被好幾座農場包圍，所以可以常年提供最優質的燦爛鮮花。

　　他們認為花要先通過品種、大小、形狀、新鮮度等項目的檢查後，才能將鮮花用在專有的加工技術上，透過這些堅持製作出的不凋花，將能保持色彩和鮮花般的透明感。

　　再加上，他們在處理鮮花外觀的步驟上，消除了可能破壞環境的因素，以及被認為會對人體和環境產生的影響。因此為了品質和安全，Florever 繼續支持來自花店的想法。

■ 不凋花材 · *Preserved Flower*

　　玫瑰、繡球花、康乃馨、乒乓菊、線菊、夜來香……等。

產品介紹連結

品牌唸法

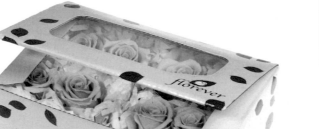

職人現身說法
プロ直伝

品牌特性・ブランドの特徴

- **顏色：**
 比較偏復古色系，也就是色彩上比較偏淺灰白的呈現，所以很適合和復古雜貨及乾燥的風格結合，是屬於人氣顏色。

- **花莖的長短：**
 長度適中。

- **操作的難易度：**
 適合初學者使用，因為不會很油。

- **玫瑰不凋花的整理：**
 拆解式及填充式的開花法皆適合，但在使用填充式開花法時，要特別小心填入膠時，花瓣有時會跟著工具一起拉出來。

- **不凋花的種類：**
 花材的種類選擇多，目前玫瑰花約有 40 多種顏色，9 種不同大小的玫瑰花，可是葉材及繡球花的選擇較少。

- **對台灣天氣的溼度敏感度：**
 低，所以不易褪色。

使用心得・アドバイス

Florever 除了玫瑰花顏色選擇多之外，他是目前唯一有最小尺寸 (micro rose) 的玫瑰花，且康乃馨的品質很好，因為不油且份量又多，顏色選擇也多；但是，繡球花的質感偏硬且容易斷，可是顏色很漂亮。

在市面上，目前以「整支」花朵含莖的包裝販售上，算是最具規模的。

florever
Preserves the beauty

AMOROSA

產地：南美洲厄瓜多爾

■ **故事** · *Story*

　　AMOROSA 在四季暖如春的厄瓜多爾有自己的玫瑰種植園，他們將玫瑰種植園建設在海拔 2500 公尺的安地斯山脈下，讓晝夜溫差極大的高原氣候，孕育出堅韌的玫瑰花。

　　而 AMOROSA 不凋花的加工廠也在同一地點，他們從採取原材料到製作出成品的流程，有自己一套綜合生產系統，並保留住玫瑰的本色，這也是 AMOROSA 的不凋花能擁有美麗外表和持久性的秘方。

■ **特色** · *Feature*

　　AMOROSA 的特點除了花種較大、梗較粗、莖較長外，花瓣不易破裂，且擁有絲絨般的光澤和質感，它美麗的外表和持久的生命力，是獲得極高評價的原因。

　　由於玫瑰種植園和加工廠在同一個地方，所以能在玫瑰盛開後，迅速被加工成不凋花，都是為了讓在陽光照射下的玫瑰，即使在經過不凋花的處理後，維持原有的玫瑰之美。在製成不凋花之前，須經過色澤、捲度、形狀、外觀完整與否等篩選，才能進入加工廠加工。

　　而稀有品種「歌舞伎」只產在 AMOROSA 的農場，它有著厚實花瓣，且為持久度較高的品種，特徵是活潑生動及不易撕裂。

■ **不凋花材** · *Preserved Flower*

　　玫瑰、庭園玫瑰、玫瑰葉、玫瑰花莖。

產品介紹連結

品牌唸法

職人現身說法
プロ直伝

品牌特性・ブランドの特徴
- ・ 顏色：顏色較濃。
- ・ 花莖的長短：較長。
- ・ 操作的難易度：莖雖然長，可是很油，容易在鐵絲穿刺及纏繞花藝膠帶時脫落。
- ・ 玫瑰不凋花的整理：拆解式開花法較適合。
- ・ 不凋花的種類：種類只有大朵玫瑰花及庭園玫瑰花，葉子及莖。
- ・ 對台灣天氣的溼度敏感度：高，因為 AMOROSA 的玫瑰花較大朵，所以花瓣受潮後，容易垂下來，但只要濕度降低，就會回復正常的硬度。

使用心得・アドバイス

　　為什麼不適合用填充式的開花法？因為，AMOROSA 的玫瑰花在出廠前，每一朵都會經過專人檢查花瓣是否完整後，才可以販售，一旦發現有不完整的花型，就會直接填入單片的花瓣，讓整體感完整。

　　而填入單片花瓣的方法是：使用膠黏貼在原先的玫瑰花的花瓣上。所以使用者在整理花瓣時，會發現 2 片的花瓣黏在一起，這也是為什麼填充式的開花法不適用。

目前是台灣唯一有
總代理的品牌。

Prehana World
南原農園

產地：日本

■ **故事** · *Story*

 Prehana World 的公司，利用長年累積下來的鮮花生產技術，從生產階段就開始講究選擇適合製作不凋花的花材，還利用 Prehana World 獨自的技術，成功實現更加接近鮮花型態的不凋花製作。

■ **特色** · *Feature*

 Prehana World 的公司在頂級水平質量的基礎上，正在生產高質量的不凋花。

 商品顏色以及花的種類非常豐富，除了最近成功地開發蝴蝶蘭的不凋花外，還有雞蛋花、茉莉花、滇丁香、鈴蘭、卡薩布蘭卡、鬱金香等特有的不凋花。但他們不拘泥於至今的常識，並渴望能夠在不凋花的領域裡提出新的方案，而展開進一步的研發，使顧客能更加滿意。

■ **不凋花材** · *Preserved Flower*

 玫瑰、茉莉花、雞蛋花、酸漿、鈴蘭、滇丁香……等。

產品介紹連結

品牌唸法

職人現身說法
プロ直伝

品牌特性・ブランドの特徴
- **顏色**：以日本人喜歡的顏色為主，也強調植物的原色。尤其是白色的花種，比較多也特別漂亮。
- **花莖的長短**：較長，使用者好操作。
- **操作的難易度**：因為製作方式的關係，有些花種很脆弱，所以在操作時要特別注意，以防花瓣破損。
- **玫瑰不凋花的整理**：拆解式及填充式的開花法皆適合。
- **不凋花的種類**：花種類不多，可是花的種類特殊，例如：雞蛋花。
- **對台灣天氣的溼度敏感度**：低。

使用心得・アドバイス

 Prehana world 多是依季節而限定生產的不凋花，也因產量不多，通常都是以網路 net-shop 購買。

 南原農園的不凋花材基本上是自己栽培生產花及葉子後，自己製造不凋花，所以整體生產量較少，可是不凋花的種類及葉材都是比較特殊的。

Prehana World
PRODUCED BY MINAMIHARA NOUEN

Toka Floweres
東北花材

- **故事** ・*Story*

 1972 年公司成立，1973 年開始生產乾燥素材，目前除了高品質的乾燥素材生產外，也改良並開發了不同的保存方式，也就是現在的不凋花。

- **特色** ・*Feature*

 TOKA 目前主力生產的不凋花以繡球花材為主，品質優良且顏色選擇多，是目前日本的人氣不凋花品牌，常常供不應求。

- **不凋花材** ・*Preserved Flower*

 繡球花、葉材……等。

產品介紹連結　　品牌唸法

職人現身說法
プロ直伝

品牌特性 · ブランドの特徴

- 顏色：以日本人喜歡的顏色為主。
- 操作的難易度：容易。
- 玫瑰不凋花的整理：目前沒有自己生產的玫瑰花。
- 不凋花的種類：以繡球花為主，及少許的葉材。
- 對台灣天氣的溼度敏感度：低。

使用心得 · アドバイス

在繡球花顏色的選擇上，算是豐富度很高的，可是這也是目前唯一一個沒有生產不凋花玫瑰的品牌，但在乾燥素材上，TOKA 有很豐富的種類。

TOKA 東北花材 株式会社

Millennium art
ミレニアムアート

■ **故事** · *Story*

 Millennium 主要有 2 個不凋花的品牌，Vermeille（ヴェルメイユ）和 Lumiere（ルミエール）。

 Vermeille（ヴェルメイユ），在法語是指「赤紅」，日文是指「真紅」。玫瑰花主要生產於哥倫比亞（コロンビア），並使用粉紅色盒子包裝。

 Lumiere（ルミエール）在法語是指「光」的意思，和日文意譯相同。玫瑰花主要生產於肯亞（ケニア），並使用米白色盒子包裝。

■ **不凋花材** · *Preserved Flower*

 Vermeille：玫瑰、康乃馨。

 Lumiere：玫瑰。

| Millennium 公司唸法 | Vermeille 產品介紹連結 | Vermeille 品牌唸法 | Lumiere 產品介紹連結 | Lumiere 品牌唸法 |

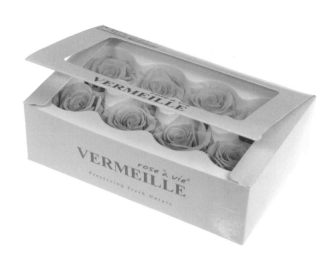

職人現身說法
プロ直伝

品牌特性 · ブランドの特徴
- **顏色**：以日本人喜歡的顏色為主。
- **花莖的長短**：適中。
- **操作的難易度**：花莖較油，所以使用鐵絲穿刺及花藝膠帶纏繞時很容易脫落。
- **玫瑰不凋花的整理**：拆解式及填充式的開花法皆適合，但因為花瓣很油，所以在使用拆解式開花法時，花瓣容易在黏貼後脫落。
- **不凋花的種類**：玫瑰花、康乃馨、瑪格麗特。
- **對台灣天氣的溼度敏感度**：高，但因為花朵本身油質度很高，所以不管是濕度過高還是濕度正常，看起來都會有油油的感覺。

使用心得 · アドバイス

　　花瓣及花型的完整度良好，所以不用花費很大的力氣整理就可以直接使用及操作。雖然顏色走繽紛的質感，因為製作過程的關係，有油性過強的特性，讓此品牌的花莖特別的脆弱，往往稍有用力，莖就軟爛掉，所以操作時要特別小心。

La fleur eternelle.
VERMEILLE
from Colombia

rose à vie.
Lumière
from Kenya

協會組織介紹
日本 vs. 台灣

	日本協會組織		台灣協會組織
	非法人	法人	
性質	類似社團、同好會的性質,只要喜歡某樣東西就能開協會,並聚集喜歡同樣東西的人在一起交流。	需要向政府申請立案。	需要向政府立案,並要定期舉行大型活動,如:會員大會等。
是否有延續性?	沒有,創辦者去世,就會解散。	有延續性。	有。
是否要繳入會費?	NO	不一定 {註1}	YES
是否要繳年費?	NO	不一定 {註1}	YES
是否要繳稅?	NO	不一定 {註1}	NO
是否要報稅?	NO	不一定 {註1}	YES

{註1} 一般財團法人、一般社團法人協會、NOP……等協會的補充說明。

　　具備「法人格」,需向政府申請並支付申請的費用。雖然類似「公司」(日本稱為)「会社」的經營狀況,但卻與公司不同,申請公司與台灣一樣需要「資本額」,且有延續性。

　　是否繳交入會費和年費,是依照各協會的章程決定;是否要繳稅及報稅,則是看是否有「利益行為」而決定,但每一年不管是否要繳(報)稅,都要準備「決算書」。

◎關於證照

　　在日本,證照不一定是「協會」才可以發行。也有「公司」設立「課程」,為建立會員制及商業行為而有證書的發行,也就是說「證書」等於「會員」,而享有會員的價格。

◎結語

　　綜合以上的內容介紹,其實就看每個人對於「協會」和「證書」的要求。而在日本可以選擇的協會,大大小小、上上下下有上千萬家,且不同的風格都有,所以不是只有不凋花!

　　為了幫助台灣國人,加深對於協會的了解,特別做此介紹。

{註2} 以上內容介紹,並不限於「不凋花」而已,在日本也有許多手工藝相關的體系,體制也和上述雷同。

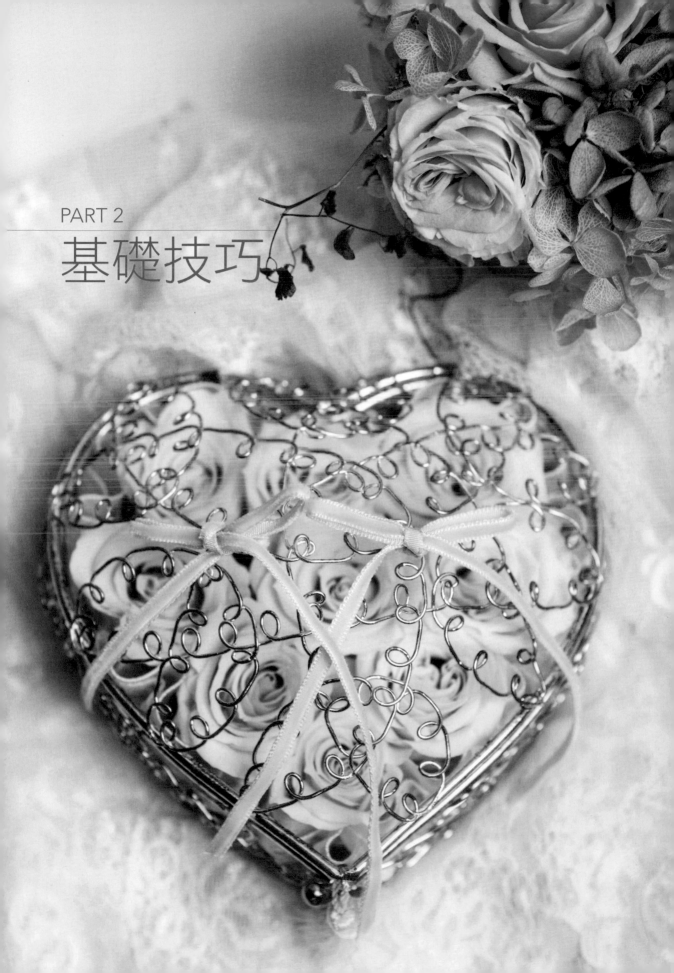

PART 2
基礎技巧

插入法

Insertion method

インサーション　メソード



步驟說明 *Step by step*

1. 以剪刀將鐵絲斜剪成 1/4。（註：將鐵絲斜剪會較好穿刺進花莖。）

2. 如圖，① 為鐵絲斜剪，② 為鐵絲未斜剪。

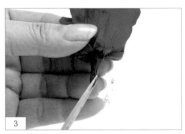

3. 以剪刀斜剪玫瑰的花莖。（註：將莖斜剪在鐵絲加工時，會較好穿刺。）

4. 如圖，玫瑰花莖斜剪完成。

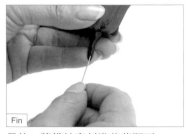

Fin. 最後，將鐵絲穿刺進花莖即可。

小提醒 *Tips*

鑷子指示處為鐵絲穿刺進花莖的位置。

1. 如果取用的玫瑰花較小，可直接將鐵絲刺入子房。

2.

p

水平穿刺法

 Piercing(Pierce) method
ピアスィング（ピアス）メソード

步驟說明 *Step by step* ..

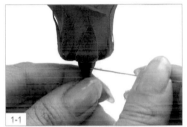
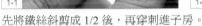

1-1

先將鐵絲斜剪成 1/2 後，再穿刺進子房。

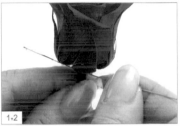

1-2

2

先將鐵絲穿刺進子房左右兩端，再用反手將鐵絲拉出。

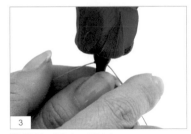

3

將鐵絲兩端向下彎折。

Fin

如圖，鐵絲彎折完成。

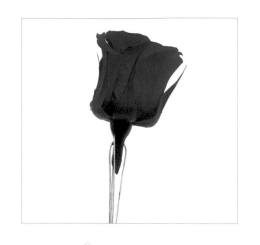

十字水平穿刺法
Cross Pierce method
クロスピアス　メソード

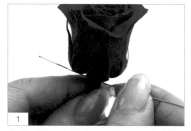

1 先將鐵絲斜剪成 1/2 後，再穿刺進子房。

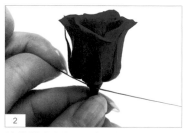

2 將鐵絲穿刺於子房左右兩端，並用反手將鐵絲拉出。

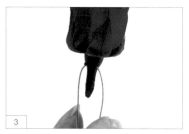

3 將鐵絲兩端向下彎折。

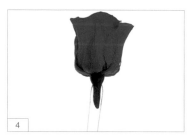

4 如圖，鐵絲彎折完成。

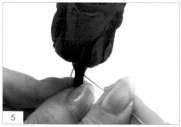

5 取 1/2 鐵絲，穿刺玫瑰子房另一側。

6 將鐵絲拉出，使兩鐵絲成十字型。

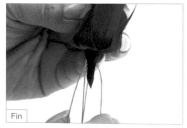

Fin 最後，用手將鐵絲兩端向下彎折即可。

小提醒 *Tips*

Cross pierce method，比較不建議使用在「不凋花材」上，因為生花（鮮花）製作成不凋花的過程中，莖的部分變得比「生花」脆弱。所以鐵絲同在莖上操作後，使莖的負擔加重，操作時，花頭容易斷，與莖分離。

扭轉法

Twisting method
ツイスティング　メソード

步驟說明 *Step by step*

1

取 U 型鐵絲。

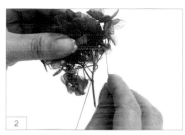

2

將 U 型鐵絲穿過繡球花。

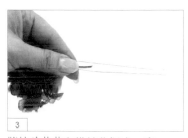

3

將繡球花莖和鐵絲收握成一束。

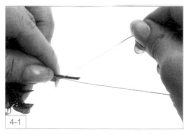

4-1

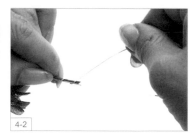

4-2

以鐵絲由上往下纏繞繡球花花莖。

Fin

如圖，繡球花加工完成。

小提醒 *Tips*

①　　②

· 花莖下方鐵絲不纏繞，視覺上會較美觀，而且纏繞花藝膠帶時，呈現出來的「莖」會更自然。

① 為花莖下方鐵絲有纏繞。

② 為花莖下方鐵絲未纏繞。

葉子加工法 – 縫扣法
Sewing method
ソーイング メソード

步驟說明 *Step by step*

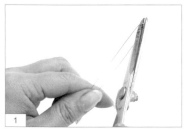

以剪刀為輔助，將 1/2 鐵絲彎折成 U 字型。

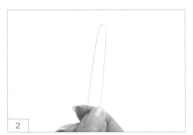

如圖，U 型鐵絲完成。

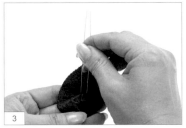

將 U 型鐵絲從葉子正面穿刺進葉脈兩側。

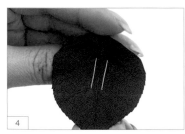

如圖，鐵絲穿刺進葉子背面。

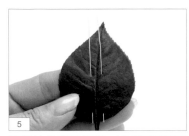

將鐵絲從葉子背面，穿刺回葉子正面。（註：鐵絲穿刺出的位置約在葉柄上方。）

最後，將 U 型鐵絲拉至底，並依需求調整鐵絲彎度即可。

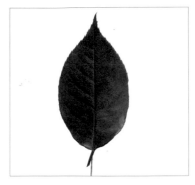 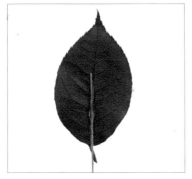

 葉子加工法
黏鐵絲法

步驟說明 *Step by step*..

1

以冷膠塗抹於鐵絲前端。（註：鐵絲長度約 1/4。）

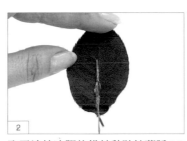

2

取已塗抹冷膠的鐵絲黏貼於葉脈 1/2 處。

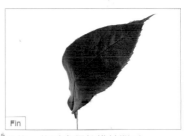

Fin

最後，依需求調整鐵絲即可。

 葉子修補法

步驟說明 *Step by step*..

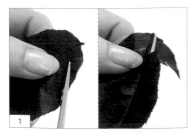

1

以剪刀剪下葉脈左側尾端。

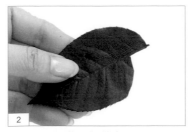

2

如圖，左側葉脈裁剪完成。

Fin

最後，重複步驟 1-2，剪下葉脈右側尾端即可。

- 43 -

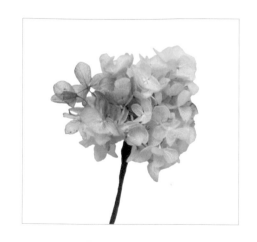

鐵絲加強法

 Extension method
エクステンション　メソード

步驟說明 Step by step

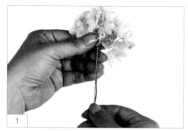

1

取 22 號鐵絲和須加強硬度的鐵絲。
（註：**鐵絲長度為 1/4。**）

2

將兩鐵絲合併後，取花藝膠帶由上
往下纏繞。

Fin

如圖，鐵絲加強完成。

小提醒 Tips

1. 鐵絲加強法主要是在加工後，發現鐵絲硬度不夠，再加入鐵絲增強硬度。

2. 取用的鐵絲號數不同，也會影響加工後的硬度。

3. 鐵絲依照不同的出廠時間、地點等因素，使粗細、硬度都會有些微的差異，所以在選用鐵絲的時候，
可先確認實際硬度。

U 型鐵絲加工法
U-pin
ユーピン

1

取 1/2 鐵絲，並將剪刀放置在鐵絲中間。

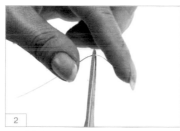

2

用手將鐵絲彎折成 U 字型。

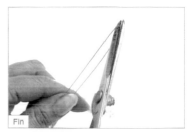

Fin

如圖，U 型鐵絲完成。

‧可用手彎折出 U 型鐵絲，但會 U 型的弧度會較大，且較不平整。

‧如圖，① 為用手彎折的 U 型鐵絲，② 為用剪刀彎折的 U 型鐵絲。

花莖太油加工法

步驟說明 *Step by step*

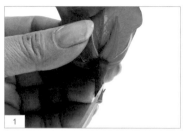

1 以剪刀斜剪玫瑰的花莖。（註：將莖斜剪在鐵絲加工時，會較好穿刺。）

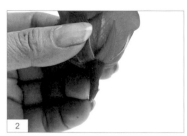

2 如圖，玫瑰花莖斜剪完成。

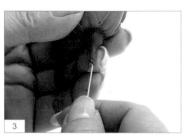

3 取 1/2 鐵絲穿刺進子房。

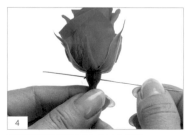

4 將鐵絲穿刺於子房左右兩端。

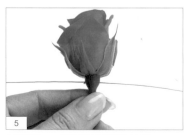

5 承步驟 4，用反手將鐵絲拉出。

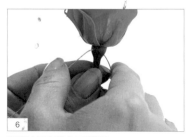

6 將鐵絲兩端向下彎折。

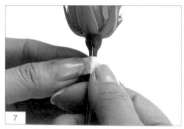

7 以餐巾紙包覆花莖尾端。（註：用餐巾紙包覆花莖，在纏繞花藝膠帶時，較不易脫落）

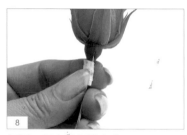

8 如圖，餐巾紙包覆完成。

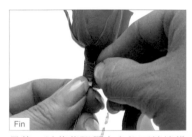

Fin 最後，以花藝膠帶由上往下纏繞鐵絲即可。

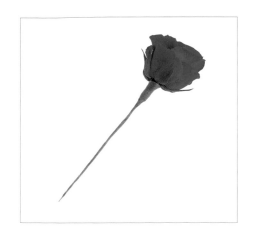

步驟說明 *Step by step* ...

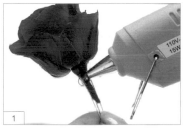

1

以熱熔膠槍塗抹子房。

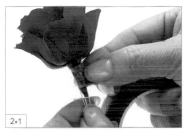

2-1

以花藝膠帶包覆子房。

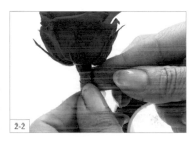

2-2

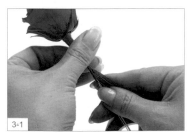

3-1

以花藝膠帶由上往下纏繞鐵絲。（註：左手邊轉花朵，右手邊將花藝膠帶向下拉開。）

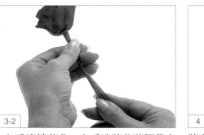

3-2

4

將花藝膠帶纏繞至鐵絲尾端，並用手直接撕掉。

小提醒 *Tips* ...

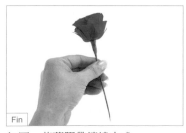

5

將花藝膠帶尾端黏貼固定。

Fin

如圖，花藝膠帶纏繞完成。

· 如果不太習慣用手撕掉，也可以用剪刀剪下。

花藝膠帶纏繞法 02

步驟說明 *Step by step*

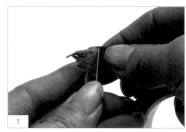

1

將花藝膠帶放置於鐵絲下。

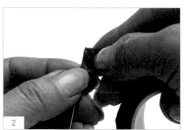

2

以花藝膠帶包覆鐵絲。

Fin

最後,將花藝膠帶由上往下纏繞鐵絲即可。

小提醒 *Tips*

· 拿花藝膠帶的方法。

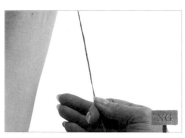

· 花藝膠帶纏繞時,要邊拉邊轉才有黏性。

· 若沒有邊拉邊轉,再加強鐵絲和花藝膠帶的黏合時,會拉出過多的花藝膠帶。

· 花藝膠帶纏繞至鐵絲尾端時,應黏貼於鐵絲上。

· 花藝膠帶纏繞時,應緊密黏合鐵絲,不應有鐵絲外露。

二分之一寬度
完整寬度

步驟說明 *Step by step* ..

1

從花藝膠帶側邊取適量膠帶。

2

以剪刀剪下撥開的花藝膠帶。

3

用手整理花藝膠帶。（註：之後在剪裁時會較整齊。）

4

以剪刀將花藝膠帶剪成兩半。

5

如圖，花藝膠帶剪裁完成。（註：使用 1/2 的花藝膠帶製作有色鐵絲後，鐵絲不會太厚，且較美觀。）

6

將 1/2 的花藝膠帶放置鐵絲下。

7

承步驟 6，將花藝膠帶包覆鐵絲前端。

8

將花藝膠帶由上往下纏繞鐵絲。

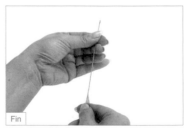

Fin

最後，將花藝膠帶撕掉後，即完成有色鐵絲製作。

步驟說明 *Step by step*

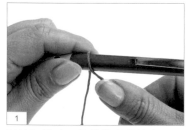

1

以筆為輔助，將鐵絲環繞筆身成圓形。

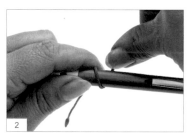

2

以左手固定筆身與鐵絲，右手進行纏繞。

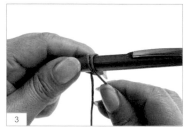

3

將鐵絲環繞第二圈。

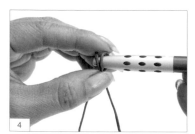

4

將鐵絲抽出筆身。

5-1

如圖，鐵絲加工完成。

5-2

6 將鐵絲的圈形向外反折，成一圓圈。

7 以花藝膠帶纏繞鐵絲。

8 將圓圈向下彎折約成 90 度直角。

9 如圖，鐵絲彎折完成。

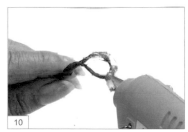

10 以熱熔膠槍沿著圓圈塗抹。

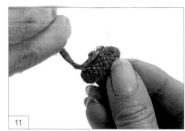

11 將圓圈黏貼於松果頂端。

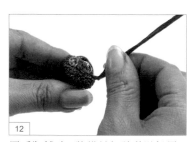

12 用手為輔助，將鐵絲加強黏貼松果。

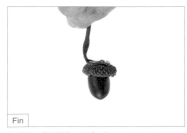

Fin 如圖，松果加工完成。

 乾果加工－松果 2

步驟說明 *Step by step*..

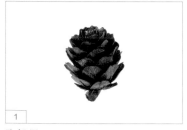

1

取松果。

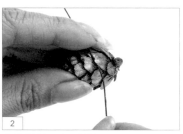

2

將鐵絲放入松果葉片下。

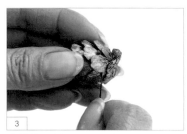

3

將鐵絲下折，並環繞松果。

4

如圖，松果環繞完成。

5-1

將鐵絲兩端交疊並纏繞。

5-2

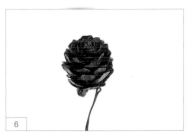

6

如圖，鐵絲纏繞完成。

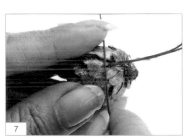

7

取另一根鐵絲，與步驟 6 的鐵絲呈十字擺放後，放入松果葉片下。

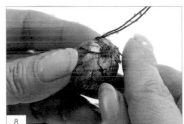

8

重複步驟 3-4，將鐵絲下折並環繞松果。

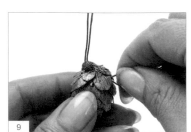

9

將鐵絲兩端交疊並纏繞。

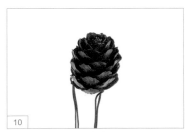

10

如圖，松果加工完成。

Fin

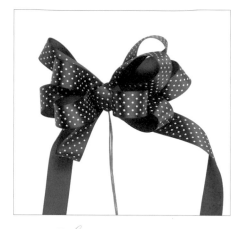

 法式蝴蝶結

步驟說明 *Step by step*

🍃 法式蝴蝶結製作

先將緞帶於中心點做扭轉,再用大拇指和食指固定。

取緞帶,先將緞帶環繞大拇指一圈,
再用大拇指與食指固定,為法式蝴
蝶結中心。

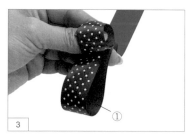

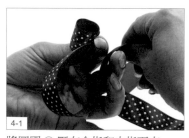

先將緞帶轉回正面,再繞圓圈 ①。

將圓圈 ① 壓在食指和中指下方。

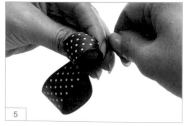

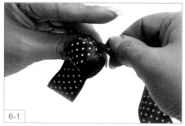

承步驟 4,將圓圈 ① 尾端扭轉。

將扭轉處固定於中心點,並用食指固定。

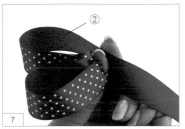

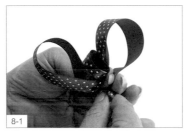

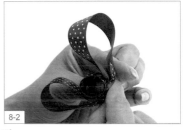

重複步驟 3-6，繞圓圈 ② 並按壓在　　先將圓圈 ② 進行扭轉，再固定於中心點。
拇指上方。

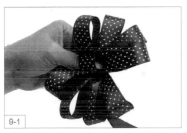

重複步驟 3-8，以一左一右的方式，依序將緞帶繞出圓圈。　　重複步驟 3-8，繞至所需的圓圈大
　　　　　　　　　　　　　　　　　　　　　　　　　　　　小及數量。

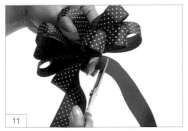

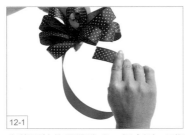

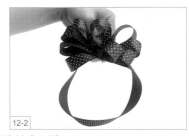

先預留一些緞帶，再以剪刀剪下多　　先將剩餘的緞帶繞成一個大圈，再固定於中心點。
餘緞帶。

🍃 鐵絲固定

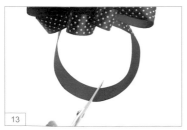

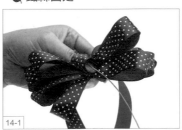

最後，以剪刀將緞帶剪成兩半，即　　取鐵絲，並以鐵絲穿過法式蝴蝶結中心圓圈。
完成法式蝴蝶結。

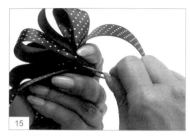

15

先將鐵絲兩端向後彎折，再拉緊。

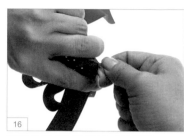

16

將鐵絲扭轉以固定法式蝴蝶結。

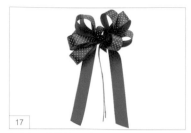

17

如圖，以鐵絲固定法式蝴蝶結完成。

🍃 細緞帶固定

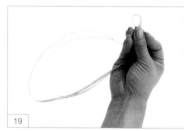

18

以鐵絲固定背面圖。

19

取細緞帶。

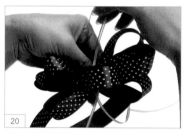

20

先將緞帶對折，並將緞帶穿入法式蝴蝶結中心圓圈。

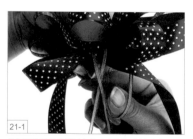

21-1

用手將細緞帶於中心點打結固定。

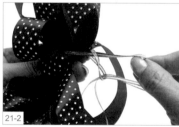

21-2

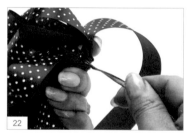

22

如圖，細緞帶打結完成。

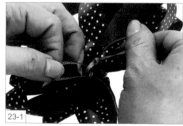

23-1

將細緞帶中心點再打八字結，以加強固定。

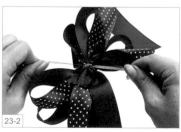

23-2

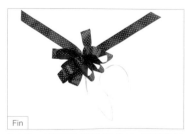

Fin

如圖，以細緞帶固定的法式蝴蝶結完成。

裝飾小物 1

步驟說明 *Step by step* ..

1

以拇指和食指為中心點，將緞帶繞一圓圈。

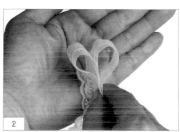

2

重複步驟 1，再繞一圓圈成心形。

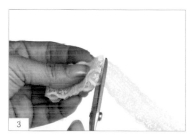

3

以剪刀剪下多餘緞帶。

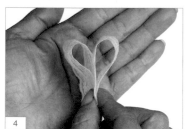

4

如圖，緞帶剪裁完成。

5

取 26 號鐵絲。

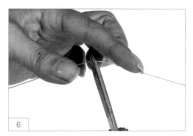

6

以剪刀為輔助，將鐵絲彎折成 U 字型。

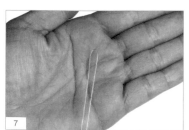

7

如圖，U 型鐵絲彎折完成。

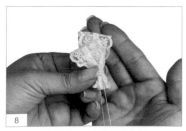

8

將 U 型鐵絲放在緞帶摺疊處。

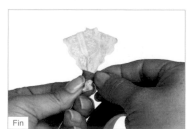

Fin

最後，以花藝膠帶纏繞固定即可。

 裝飾小物 2

步驟說明 *Step by step* ...

1

取飾品

2

用手將飾品拉成細絲。

3

如圖，飾品拉成細絲完成。

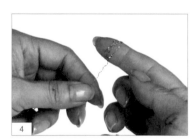

4

將飾品纏繞於手指成圓圈。

5

將飾品抽出手指，成圓球狀。

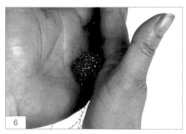

6

承步驟 5，用手將飾品搓成圓球狀。

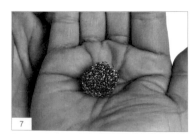

7

如圖，飾品加工完成。

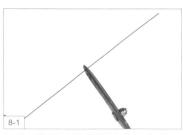

8-1

以剪刀為輔助將鐵絲折成 U 字型。

8-2

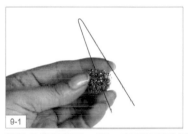 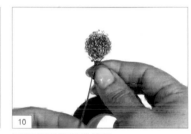

將飾品穿過鐵絲一端，向下拉至彎折處。

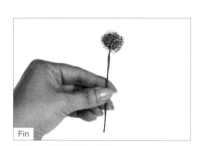

以花藝膠帶纏繞鐵絲。

如圖，裝飾小物完成。

步驟說明 Step by step

1

以剪刀為輔助,將鐵絲彎折成 U 字型。

2-1

以剪刀為輔助,將花蕊 1 彎成兩半。

2-2

3

取花蕊 2 擺放於花蕊 1 側邊。

4-1

將 U 型鐵絲與花蕊平行合併成一束。

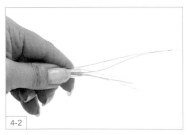

4-2

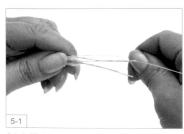

5-1

任取鐵絲一端環繞花蕊。

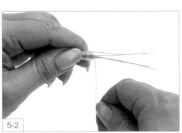

5-2

6

如圖,鐵絲環繞完成。

7-1

以花藝膠帶纏繞鐵絲，以固定花蕊。

7-2

8

以熱熔膠槍塗抹於康乃馨長筒狀花萼底部。

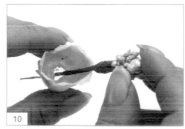

9

如圖，熱熔膠塗抹完成。

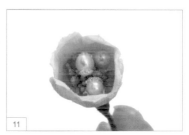

10

將花蕊穿過康乃馨長筒狀花萼並固定。

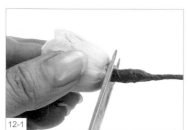

11

如圖，花蕊固定完成。

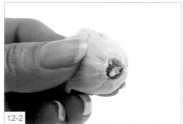

12-1

以剪刀剪下鐵絲。

12-2

13

以熱熔膠槍塗抹康乃馨花萼。

14-1

將長筒狀花萼和花萼黏合。

14-2

Fin

如圖，裝飾小物完成。

裝飾小物 4

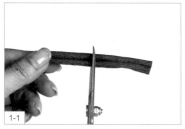

1-1
以剪刀將肉桂棒剪成對半。

1-2

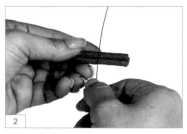

2
取 1/2 咖啡色鐵絲。

3
以 1/2 鐵絲纏繞肉桂棒。

4
如圖,鐵絲纏繞完成。

5
將鐵絲兩端纏繞並固定於肉桂棒下方。

6
如圖,鐵絲纏繞完成。

7
以剪刀剪下適當長度的彩色拉菲草。

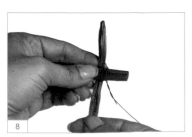

8
將彩色拉菲草對折並放置於肉桂棒下。

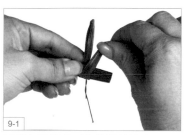

9-1

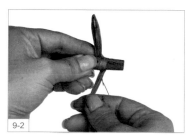

9-2

以彩色拉菲草覆蓋鐵絲纏繞處。

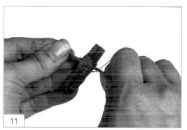

10

將彩色拉菲草兩端打結固定。

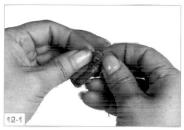

11

承步驟 10,將結拉緊。

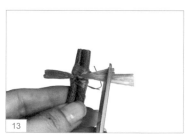

12-1

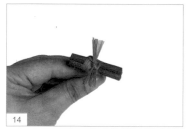

12-2

將彩色拉菲草再打一個結,以加強固定。

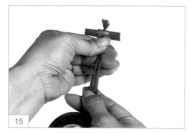

13

以剪刀剪下過長的彩色拉菲草,使兩端對稱。

14

如圖,彩色拉菲草剪裁完成。

15

以花藝膠帶纏繞鐵絲。

Fin

如圖,裝飾小物完成。

裝飾小物 5

步驟說明 *Step by step* ..

以打洞器在紙卡右上方打洞。

以剪刀將飾品上的繩子剪成兩半。

如圖，繩子剪裁完成。

將繩子上端打雙結。

以剪刀剪短飾品兩端繩子。

以白色花藝膠帶纏繞鐵絲。

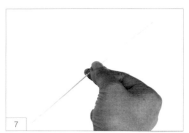

7　如圖，花藝膠帶纏繞完成。

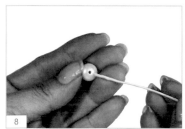

8　以白色鐵絲穿入珍珠。

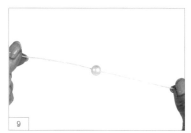

9　將珍珠放置於白色鐵絲正中間。

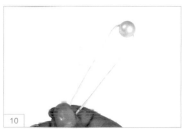

10　將白色鐵絲兩端向下彎折。

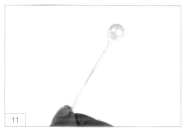

11　將白色鐵絲兩端交叉纏繞。

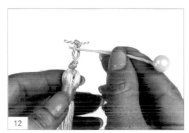

12　將珍珠飾品穿過流蘇飾品。

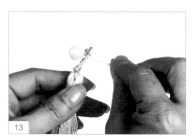

13　如圖，珍珠飾品擺放完成。

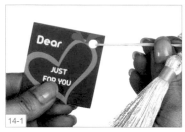

14-1　承步驟 13，將珠插穿過紙卡。

14-2

15　以花藝膠帶纏繞鐵絲。

Fin　如圖，裝飾小物完成。

装飾小物 装飾小物 6

步驟說明 *Step by step*

1

將飾品左右兩邊向內彎折。

2

如圖，飾品彎折完成。

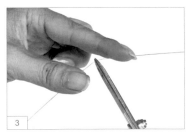

3

以剪刀為輔助，將鐵絲彎折成 U 字型。

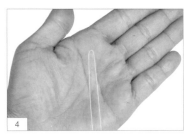

4

如圖，U 型鐵絲完成。

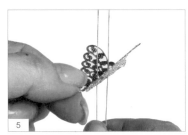

5

以 U 型鐵絲穿過飾品。

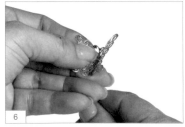

6

承步驟 5，將 U 型鐵絲拉至底，並用手調整飾品位置。

7

以尖嘴鉗調整 U 型鐵絲大小。

8

以花藝膠帶纏繞鐵絲。

Fin

如圖，裝飾小物完成。

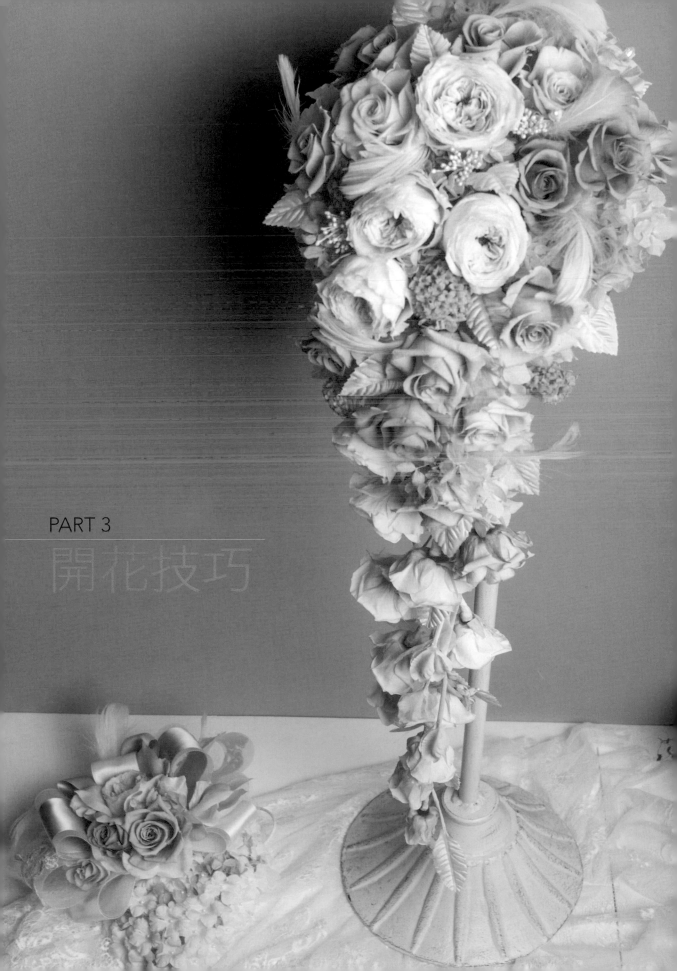

花卉對照表

Flower List

玫瑰 *P.70*

庭園玫瑰 *P.84*

康乃馨 *P.86*

百合 *P.90*

梔子花 *P.94*

迷你大理花 *P.96*

松蟲草 *P.98*

法國瑪莉安 *P.100*

線菊 *P.102*

太陽花 *P.104*

蝴蝶蘭 *P.106*

石斛蘭 *P.108*

雞冠花 *P.110*

桔梗 *P.112*

繡球花 *P.114*

滿天星 *P.116*

藍星花 *P.118*

木滿天星 *P.121*

乒乓菊 *P.122*

海芋 *P.123*

夜來香 *P.124*

雞蛋花 *P.125*

茉莉花 *P.126*

千日紅 *P.127*

結香花（三又の花）
P.128

星辰花 *P.129*

玫瑰

運用熱熔膠 1

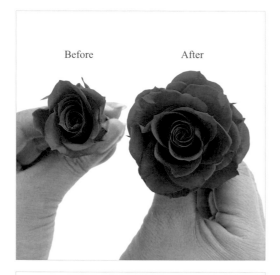

Before　　　　After

Before　　　　After

左邊未開花，右邊為已開花

運用插入法（Insertion method）和水平穿刺法（Piercing method）加工玫瑰。

以剪刀斜剪玫瑰的花莖。

以剪刀將鐵絲斜剪成 1/4。（註：將鐵絲斜剪會較好穿刺進花莖。）

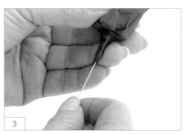

用手為輔助，將鐵絲尖銳處穿刺進花莖。

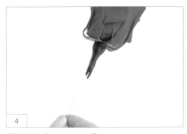

將鐵絲穿刺至子房。

以剪刀將鐵絲斜剪成 1/2。

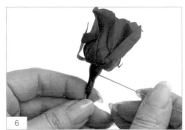

將鐵絲刺入子房，並用反手拉出。

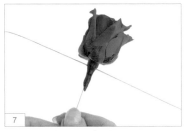

以水平的方式穿刺子房。

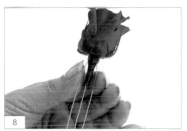

承步驟 7，將鐵絲向下彎折。

如圖，水平穿刺完成。

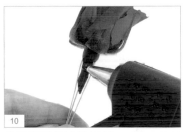

以熱熔膠槍塗抹子房。（註：先以熱熔膠塗抹子房，花藝膠帶較不易因花莖太油而滑落。）

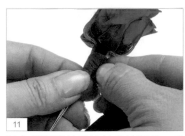

以花藝膠帶纏繞塗抹熱熔膠處，並撕下花藝膠帶。

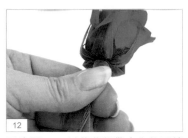

承步驟 11，以花藝膠帶由上往下纏繞鐵絲。

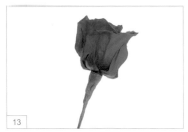

如圖，花藝膠帶纏繞鐵絲完成。

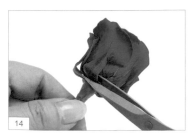

以剪刀將花萼剪下。

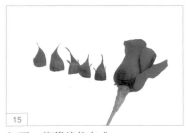

如圖，花萼剪裁完成。

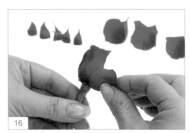

用手摘下花瓣。

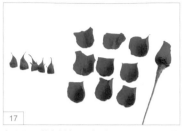

17

如圖，花瓣摘下完成。（註：視花朵開花大小決定花瓣摘下的數量。）

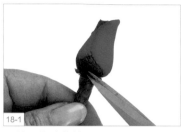

18-1

以剪刀修剪花萼。

18-2

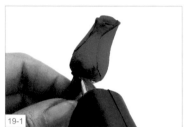

19-1

以熱熔膠槍沿著花萼上方，塗抹一圈。（註：若未上膠，花朵完成後易掉落。）

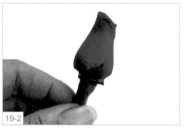

19-2

20

將花心吹開。（註：用吹的方式較自然，若不習慣也可以鑷子撥開花心。）

21-1

以剪刀剪下花瓣下方較不平整處。

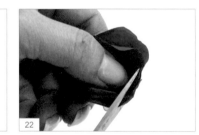

21-2

22

重複步驟21，可取大小相近的花瓣一次剪裁，加快開花的速度。

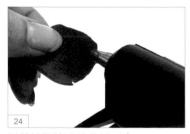

23

如圖，花瓣剪裁完成。（註：會預留些許花瓣不剪裁，再黏貼至玫瑰外緣。）

24

以熱熔膠槍塗抹花瓣下方。

25

如圖，熱熔膠塗抹完成。

將已塗抹熱熔膠的花瓣黏貼至玫瑰花側邊。（註：可用手稍微捏花瓣下方，使花瓣能自然地向外展開。）

重複步驟 24-26，再取一片花瓣黏貼至玫瑰花側邊。

重複步驟 24-26，依序取花瓣黏貼至花瓣側邊。

重複步驟 24-26，取花瓣並黏貼至花瓣的接縫處，增加整體美感。

如圖，花瓣黏貼完成。

以熱熔膠槍塗抹花萼下方。

以鑷子為輔助，將花萼依序黏回花瓣側邊。

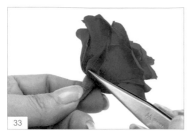
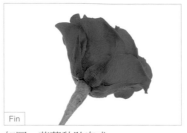

33 承步驟 32，以鑷子側邊為輔助，稍微壓花萼，使花萼服貼於玫瑰花底部。

Fin 如圖，花萼黏貼完成。

Tips

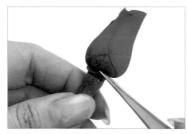

• 熱熔膠塗抹處。

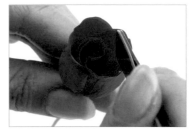

• 可以鑷子撥開花瓣。

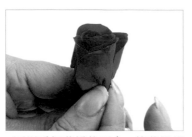

• 可用手捏花瓣的下方，使花瓣能更自然的向外展開。

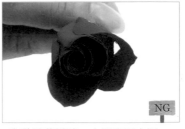

NG

• 在黏貼花瓣時，中間出現空洞。

玫瑰

運用熱熔膠 2

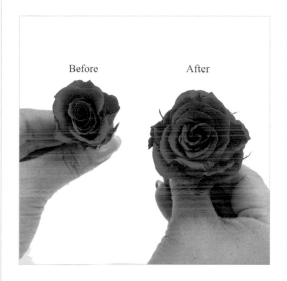

Before　　　　After

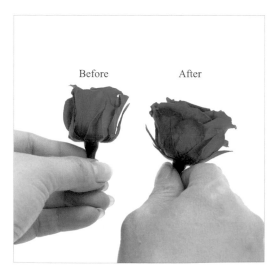

Before　　　　After

1

取 OPP 透明玻璃紙並鋪平於桌面。

2

以剪刀將花萼剪下。

3

如圖，花萼剪裁完畢。（註：可先
預留外圍玫瑰花瓣或取另一朵玫瑰花
瓣，以便後續修補用。）

4

以剪刀將花莖與花瓣結合處剪開。

5

用手捏緊花瓣。

6-1

以熱熔膠槍塗抹於花瓣下緣。

6-2

7

將玫瑰花黏貼於 OPP 透明玻璃紙上。

8

以鑷子將玫瑰花瓣展開。

9

取一花瓣黏貼於玫瑰花側邊，以填補花朵間空洞。

10

承步驟 9，用手調整花瓣位置。

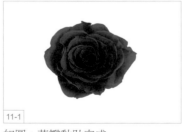

11-1

如圖，花瓣黏貼完成。

11-2

12

以剪刀剪下多餘的 OPP 透明玻璃紙。

13

如圖，玻璃紙剪裁完成。

14

以手將莖部上方的花瓣剝開。

以熱熔膠槍塗抹於莖部花瓣上。

將莖部與上層花瓣黏合。

如圖，莖部黏合完成。

取玫瑰花花瓣黏貼於接合處。

如圖，花瓣黏合完成。

以熱熔膠槍塗抹於花萼上。

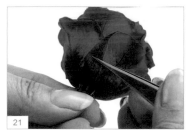

以鑷子將花萼黏貼於花瓣上。

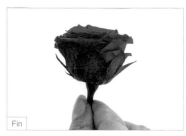

如圖，花萼黏貼完成。

玫瑰

運用冷膠

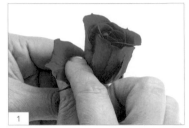

1 用手將第一層花瓣向外撥開。

Before　　　After

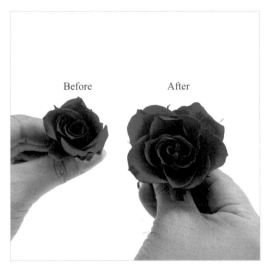

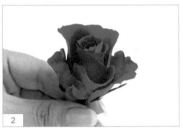

2 如圖，花瓣撥開完成。

Before　　　After

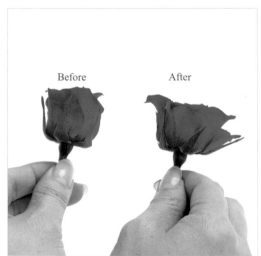

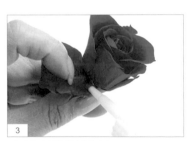

3 以冷膠塗抹花瓣內側。

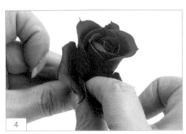

4 用手按壓，以加強固定花瓣。

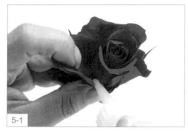

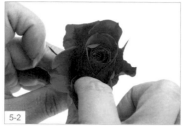

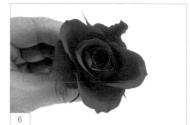

重複步驟1-4，將外緣花瓣向外展開並固定。

如圖，第一層花瓣展開完成。

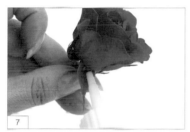

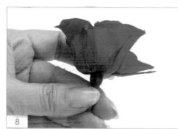

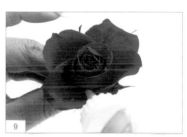

以冷膠塗抹於花萼上。

如圖，將花萼黏貼於花瓣上。

以冷膠塗抹於第一層花瓣中間。

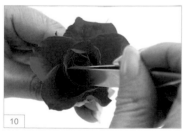

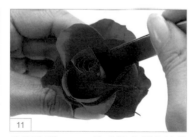

以鑷子尾端為輔助，將第二層花瓣向外黏貼。

重複步驟9-10，依序將花瓣向外黏貼。

用嘴巴輕輕吹開花瓣。

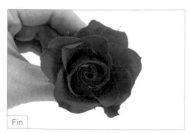

如圖，玫瑰花開花完成。

玫瑰

運用白膠

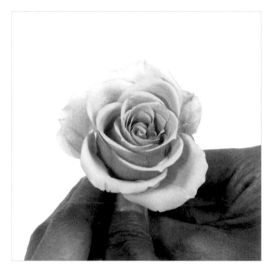

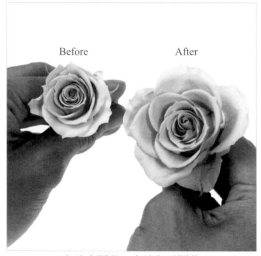

左邊未開花，右邊為已開花

Steps

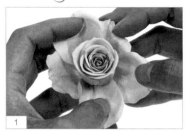

1 先找出最外層的五片花瓣。

2 以鐵棒為輔助，撥開最外層的玫瑰花瓣。

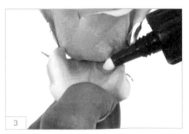

3 取白膠，並點在花瓣內側。

以鐵棒為輔助將花瓣向外黏貼。

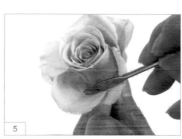

以鐵棒為輔助將下一片花瓣撥開。

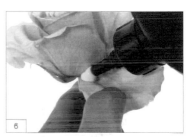

取白膠，並點在花瓣內側。

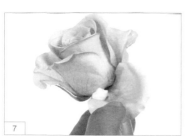

如圖，白膠點置完成。

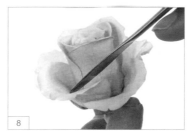

以鐵棒為輔助將花瓣向下黏貼。

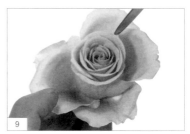

重複步驟 3-4，依序向外黏貼花瓣。

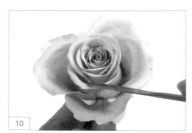

取第二層的一片花瓣。

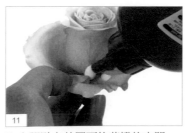

取白膠點在外層兩片花瓣的中間。

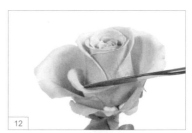

以鐵棒為輔助，將第二層花瓣向外黏貼。

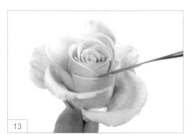

13 | 取第二層的另一片花瓣。

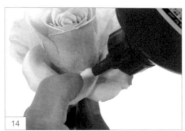

14 | 取白膠點在兩片花瓣的中間。

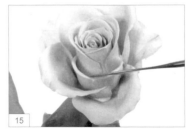

15 | 以鐵棒為輔助,將花瓣向外黏貼。

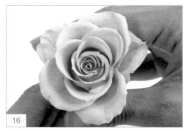

16 | 重複步驟 10-12,依序將花瓣向外黏貼。

Fin | 最後,將花心吹開即可。

Tips

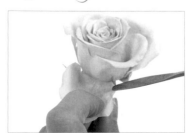

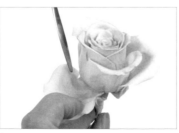

• 最外層花瓣點膠的位置,為花瓣的兩側。

• 白膠約點一個米粒的大小。

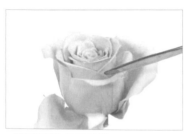

• 開花時撥花瓣前端,開出來的花會較自然。

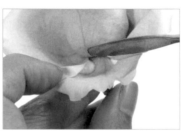

• 在黏貼第二層花瓣時,點膠的位置為兩片花瓣的中間。

玫瑰

運用羊毛氈

用手將羊毛氈搓成小圓球。

將羊毛氈塞入玫瑰花瓣內。

Before　　**After**

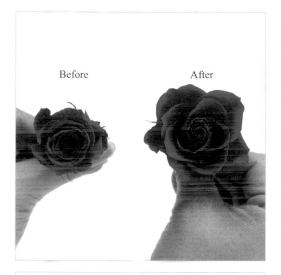

以鑷子為輔助，將羊毛氈依序藏入花瓣底部。

Before　　**After**

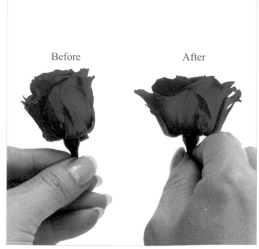

左邊未開花，右邊為已開花

最後，以鑷子為輔助，整理羊毛氈與花瓣的位置即可。

Point

羊毛氈的顏色，建議選擇和不凋花材顏色相近的，較不易因棉絮外露，而不美觀。

庭園玫瑰

Garden Rose

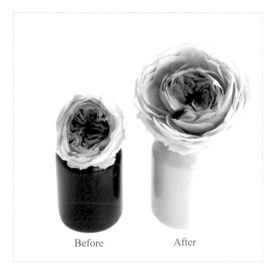

Before After

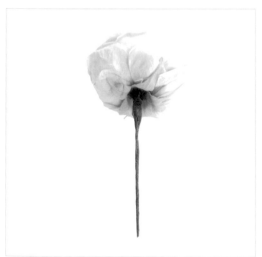

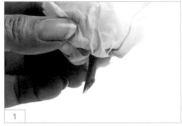

以剪刀斜剪庭園玫瑰的花莖。（註：將莖斜剪在鐵絲加工時，會較好穿刺；纏繞花膠時，會更順的繞下來，且更美觀。）

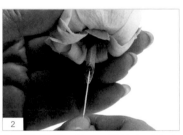

用手為輔助，將 1/4 鐵絲由下往上穿刺進花莖。

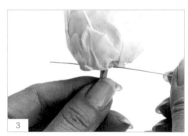

用手為輔助，取 1/2 鐵絲橫向穿過花莖。

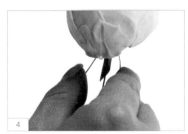

先用手將鐵絲平分於花莖左右，再將鐵絲向下彎折。

Point

運用插入法（Insertion method）和水平穿刺法（Piercing method）加工庭園玫瑰。

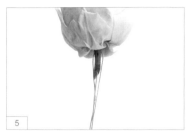

如圖，鐵絲穿刺完成。

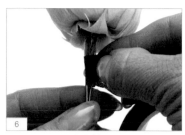

先以花藝膠帶纏繞花莖中段，再以花藝膠帶由上往下纏繞鐵絲。

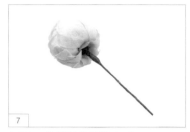

如圖，花藝膠帶纏繞完成。

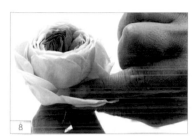

依序撥開最外緣花瓣。

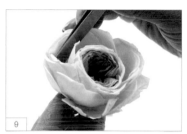

以鑷子為輔助，將內側花瓣撥開。

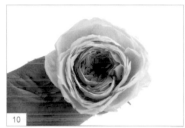

如圖，花瓣展開完成。

以熱熔膠槍塗抹膠於花萼上。

將花萼黏貼於花瓣上。

如圖，花萼固定完成。

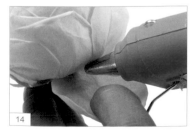

以熱熔膠槍塗抹於花瓣下，以加強固定。

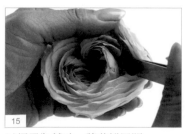

以鑷子為輔助，將花瓣展開。

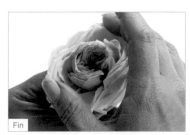

最後，用手調整花瓣展開弧度即可。

康乃馨

Carnation

Point

運用分解法（Feathering method）拆解康乃馨；
再以 U 型鐵絲（U-pin）及扭轉法（Twisting method）加工。

🍃 分解法

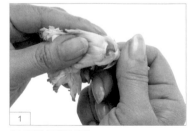

1

用手將花萼剝開。

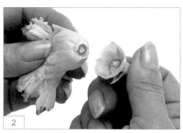

2

如圖，花萼剝開完成。

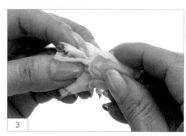

3

用手捏住康乃馨的花瓣和長筒狀花萼。

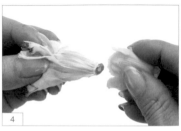

4

承步驟 3，將花瓣與長筒狀花萼分開。

5

如圖，將康乃馨分解成花瓣、花萼與長筒狀花萼。

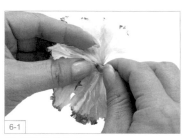

6-1

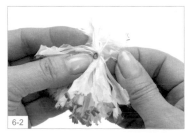

6-2

用手將花蕊取出。

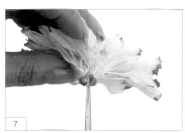

7

以剪刀將康乃馨花托剪成兩半。

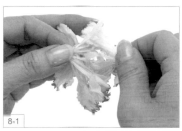

8-1

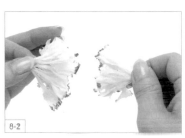

8-2

承步驟 7，從花托中間輕輕撕開花瓣。

9

如圖，花瓣對等分成 1/2。

10

以剪刀將 1/2 花瓣再對剪成 1/4 花瓣。

11

用手將花瓣輕輕撕開。

🍃 U 型鐵絲及纏繞法

12

重複步驟 10-11，依照需求將花瓣分為 1 片、1/2 片、1/4 片。

13-1

13-2

以剪刀為輔助將鐵絲向下彎成 U 字型。

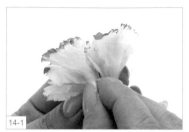

14-1

用手整理並集中康乃馨花瓣。

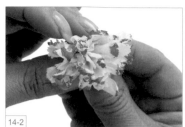

14-2

15

用手將花瓣尾端扭轉收成一束。

16

取 U 型鐵絲並平行擺放於花瓣尾端。

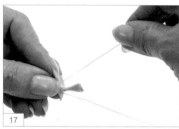

17

任取一鐵絲。

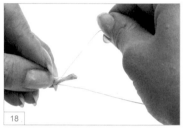

18

以鐵絲纏繞花瓣尾端。

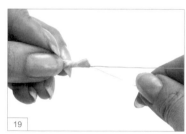

19

承步驟 18，鐵絲約繞 3 圈。

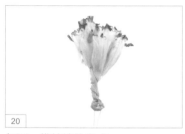

20

如圖，鐵絲纏繞完成。

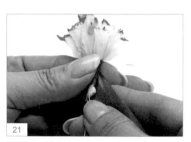

21

以花藝膠帶由上往下纏繞鐵絲。

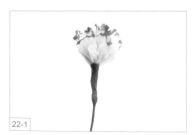

22-1

如圖，花藝膠帶纏繞完成。

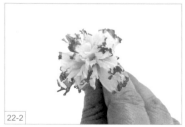

22-2

23

如圖，可依需求加工不同大小的康乃馨。

🍃 花朵修補

24

以熱熔膠槍塗抹較開的花瓣。

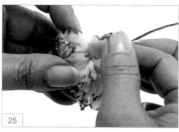

25

承步驟 24，將花瓣向內黏貼。

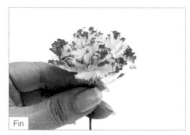

Fin

如圖，康乃馨修補完成。

Tips

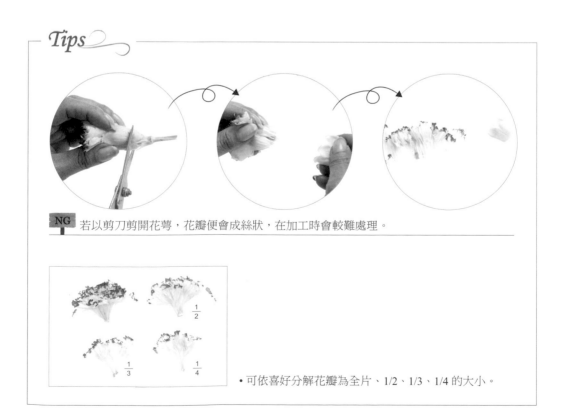

NG　若以剪刀剪開花萼，花瓣便會成絲狀，在加工時會較難處理。

$\frac{1}{2}$

$\frac{1}{3}$　$\frac{1}{4}$

• 可依喜好分解花瓣為全片、1/2、1/3、1/4 的大小。

百合

Lily

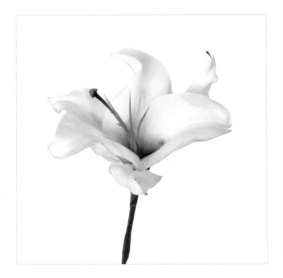

Point

運用十字水平穿刺法（Cross Pierce Method）
加工花莖；再以 U 型鐵絲（U-pin）及縫扣法
（Sewing Method）加工花瓣。

Steps

🍃 花瓣加工

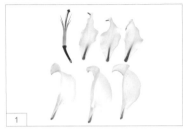

1

取須加工的百合。(註：不同不凋花
品牌的百合，會有已經加工，和尚未
加工的分別，可依照個人需求購買。)

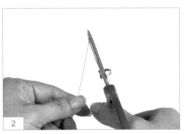

2

以剪刀斜剪 24 號鐵絲一端。

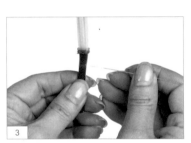

3

承步驟 2，將鐵絲尖銳處穿刺進花
莖。

4

用反手拉鐵絲。

5

如圖，將鐵絲平分於花莖左右。

6-1

將鐵絲向下彎折。

6-2

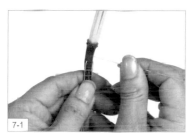

7-1

先取鐵絲，再穿刺到花莖另一側。

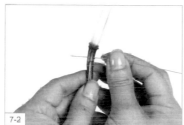

7-2

8

用反手將鐵絲拉出。

9

如圖，鐵絲呈現十字狀。

10

用手將鐵絲彎折，即完成十字水平穿刺法。

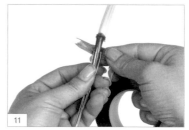

11

取花藝膠帶放置於花莖下。

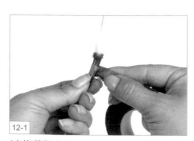

12-1

以花藝膠帶由上往下纏繞鐵絲。

12-2

13

如圖，鐵絲纏繞完成。

🍃 花瓣加工

14
取六根 24 號鐵絲。

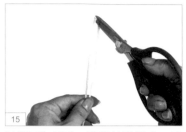

15
以剪刀為輔助,將鐵絲彎折成 U 字型。

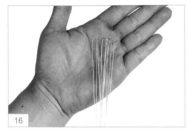

16
如圖,U 型鐵絲完成。

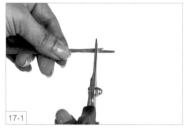

17-1
以剪刀將鐵絲尾端剪裁整齊。

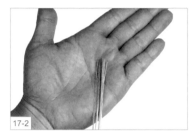

17-2

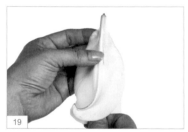

18
將鐵絲由花面 1/3 處穿刺進入花瓣背面,與花莖平行。

19
鐵絲穿刺完成背面圖。

20
承步驟 18,將鐵絲尾端向下(花莖方向)拉。

21
取花藝膠帶纏繞花莖。

22
以花藝膠帶由上往下纏繞鐵絲。

23
如圖,花藝膠帶纏繞完成。

24
重複步驟 18-22,再完成 5 朵花瓣的加工。

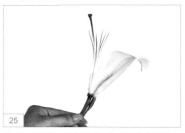 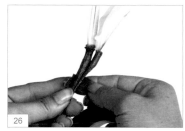 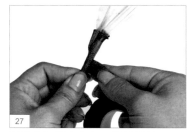

先取花蕊，再擺放在花瓣側邊。（註：從較大的花瓣組合到較小的花瓣，以填補花瓣中間的空缺。）

取花藝膠帶並放置於花莖下。

以花藝膠帶由上往下纏繞鐵絲。

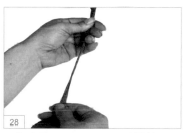 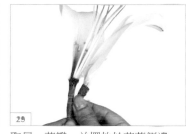 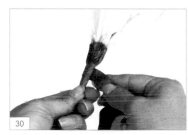

重複步驟 27，將花藝膠帶纏繞至鐵絲尾端。

取另一花瓣，並擺放於花蕊側邊。

以花藝膠帶纏繞鐵絲。

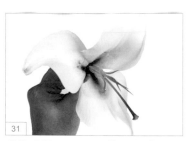 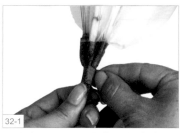

重複步驟 25-28，取第三片花瓣以包覆花蕊。

重複步驟 25-28，先將剩餘花瓣逐一包覆花蕊，再以花藝膠帶由上往下纏繞鐵絲。

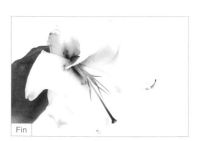

如圖，百合加工完成。

梔子花
Gardenia jasminoides

Before After

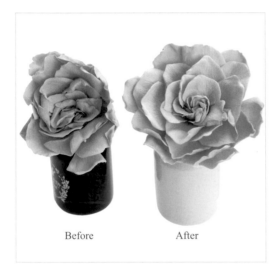

Before After

以剪刀斜剪梔子花的花莖。（註：將莖斜剪在鐵絲加工時，會較好穿刺；纏繞花膠時，會更順的繞下來，且更美觀。）

如圖，梔子花花莖斜剪完成。

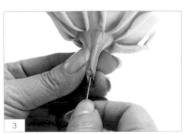

用手為輔助，將 1/4 鐵絲穿刺進花莖。

Point

運用插入法（Insertion method）加工。

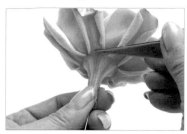

・鑷子指引處為鐵絲穿刺位置。

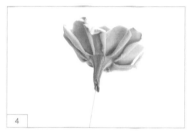

4

如圖，花莖穿刺完成。

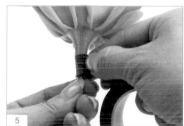

5

以花藝膠帶由上往下纏繞鐵絲。

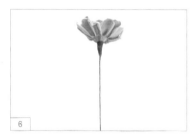

6

如圖，花藝膠帶纏繞完成。

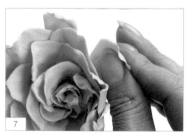

7

用手的溫度撫平花瓣皺摺處。

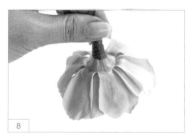

8

如圖，花瓣撫平完成

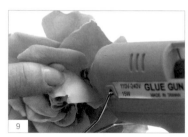

9

以熱熔膠槍塗抹於花瓣間縫隙。

10

以鑷子調整花瓣間距

11

用手調整花面展開弧度。

Fin

如圖，梔子花加工完成。

迷你大理花
Mini Dahlia

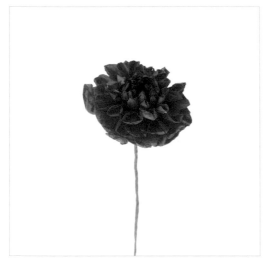

 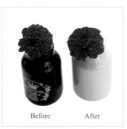

Before　　　After

Point

運用插入法（Insertion method）加工。

1

用手為輔助，將 1/4 鐵絲直接穿刺進子房。

2

如圖，鐵絲穿刺完成。

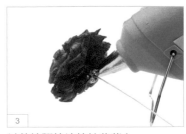

3

以熱熔膠槍塗抹於花萼上。

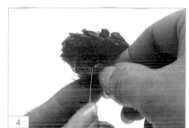

4

將花藝膠帶放置於花莖下。

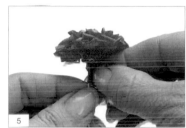

5

以花藝膠帶由上往下纏繞鐵絲。

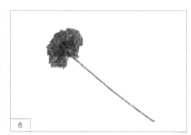

6

如圖,花藝膠帶纏繞完成。

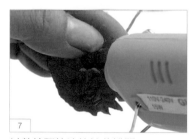

7

以熱熔膠槍塗抹於花瓣間。

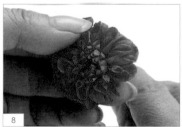

8

用手將花瓣撥開。

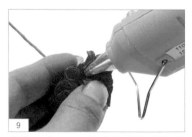

9

重複步驟 7-8,依序將花瓣向外黏貼。

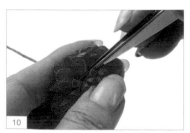

10

以鑷子前端調整花瓣。

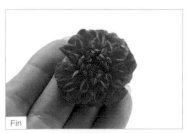

Fin

如圖,花面整理完成。

松蟲草
Pine Cordyceps

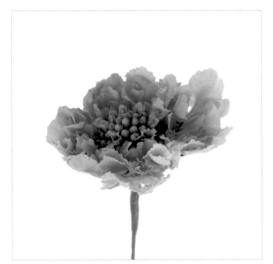

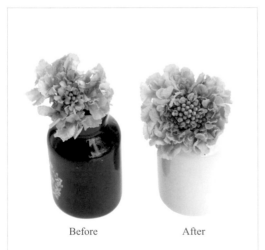

Before　　　　After

Point

運用插入法（Insertion method）加工。

Steps

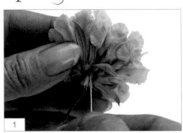

1　將 1/4 鐵絲穿刺進子房。

2　如圖，鐵絲與花莖平行排列。

3　將花藝膠帶放置於花莖下。

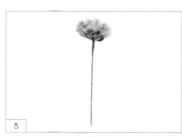

4 以花藝膠帶由上往下纏繞鐵絲。

5 如圖,花藝膠帶纏繞完成。

6 用手指溫度撫平花瓣皺摺。

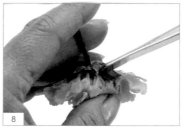

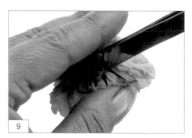

7 以熱熔膠槍塗抹於花瓣與花萼間。

8 以鑷子為輔助,將花萼黏貼於花瓣上。

9 重複步驟 7-8,依序黏貼花萼。

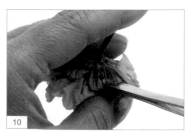

10 重複步驟 7-8,將花萼黏貼整齊。

Fin 如圖,花萼整理完成。

法國瑪莉安
French Marion

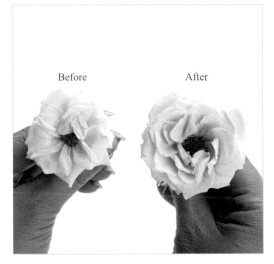

Before　　　　After

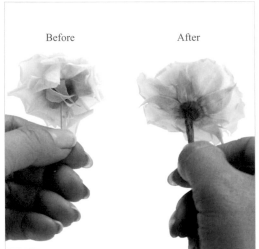

Before　　　　After

Point

運用插入法（Insertion method）加工。

1

以剪刀斜剪法國瑪莉安的花莖。
（註：將莖斜剪在鐵絲加工時，會較
好穿刺；纏繞花膠時，會更順的繞下
來，且更美觀。）

2

如圖，花莖剪裁完成。

3

將 1/4 鐵絲穿刺子房。

4

以花藝膠帶由上往下纏繞鐵絲。

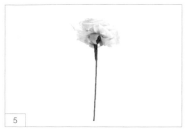

5

如圖，花藝膠帶纏繞完成。

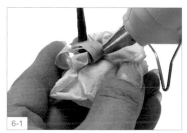

6-1

以熱熔膠槍塗抹花萼彎曲處。

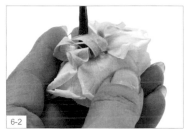

6-2

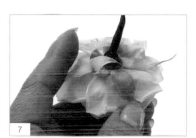

7

用手將花萼黏貼於花瓣上。

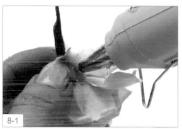

8-1

重複步驟 6-7，依序黏貼花萼。

8-2

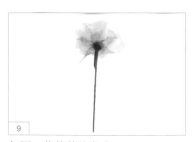

9

如圖，花萼黏貼完成。

10

以鑷子整理花瓣

11

用手整理花瓣展開弧度。

Fin

最後，用手整理花瓣即可。

Tips

NG

• 不可穿刺超過花蕊。

線菊
Chrysanthemum cv

Before　　　　After

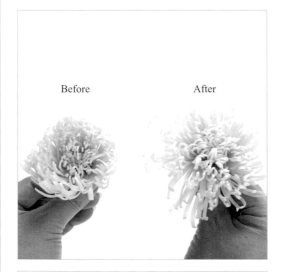

Before　　　　After

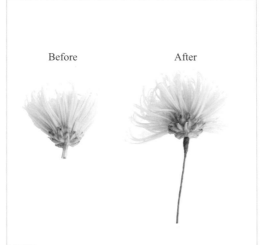

Point

運用插入法（Insertion method）加工。

Steps

以剪刀斜剪線菊的花莖。（註：將莖斜剪在鐵絲加工時，會較好穿刺；纏繞花膠時，會更順的繞下來，且更美觀。）

如圖，花莖斜剪完成。

用手為輔助，將 1/4 鐵絲穿刺進花莖。

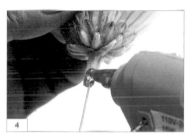

4 以熱熔膠槍塗抹於花莖尾端，以加強固定。

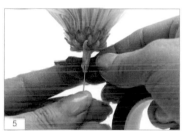

5 將花藝膠帶放置在花莖下。

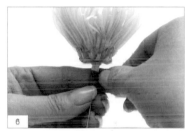

6 以花藝膠帶由上往下纏繞鐵絲。

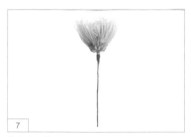

7 如圖，花藝膠帶纏繞完成。

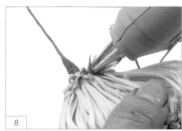

8 以熱熔膠槍塗抹花萼，以加強固定花瓣。

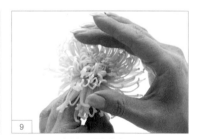

9 用手調整花瓣展開弧度。

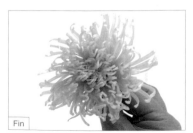

Fin 如圖，線菊加工完成。

太陽花
Sunflower

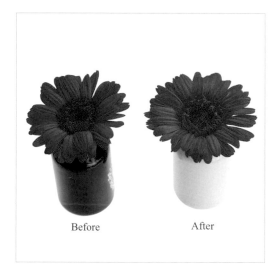

Before　　　　After

Point

運用插入法（Insertion method）加工。

Steps

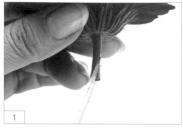

以剪刀斜剪太陽花的花莖。（註：將花莖斜剪在鐵絲加工時，會較好穿刺；纏繞花膠時，會更順的繞下來，且更美觀。）

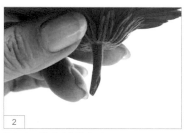

如圖，花莖斜剪完成。

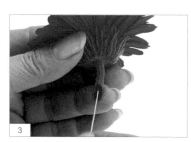

以 1/4 鐵絲穿刺花莖。

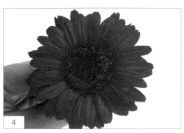

如圖，鐵絲穿刺完成。（註：不可穿刺出花面。）

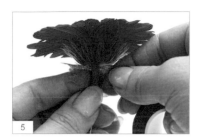

將花藝膠帶放置於花莖下。

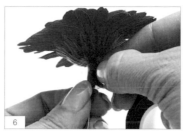

以花藝膠帶由上往下纏繞鐵絲。

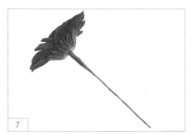

如圖,花藝膠帶纏繞完成。

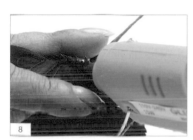

以熱熔膠槍塗抹花萼。

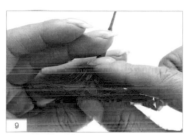

承步驟 8,將花萼黏貼於花瓣。

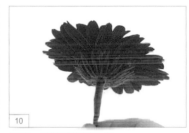

如圖,花萼整理完成。

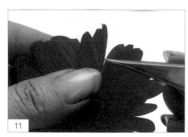

先以鑷子整理花瓣排列,使花瓣間沒有縫隙。

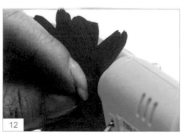

以熱熔膠槍塗抹於花瓣下,以固定花瓣。

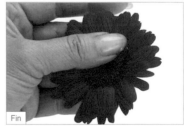

最後,用手整理花瓣排列即可。

Tips

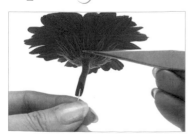

• 以鐵絲穿刺花莖於鑷子指引處。

NG

• 將鐵絲由花莖向上穿刺時,不可超出花面。

NG

• 將鐵絲由花莖向上穿刺時,穿刺出花莖,易導致花莖斷裂。

蝴蝶蘭
Phalaenopsis

Point

運用 U 型鐵絲（U-pin）加工。

Steps

1 取 1/2 鐵絲。

2 以剪刀為輔助彎折成 U 字型。

3 用手將鐵絲頂端彎折成一弧度。

· 可將鐵絲彎折成想要的弧度，以呈現不同的花面。

4

如圖，鐵絲彎折完成。

5

向上翻起左右兩片花瓣。

6

將彎折的鐵絲放置於翻起的花瓣下方。

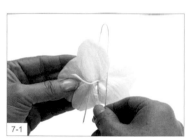

7-1

承步驟6，將鐵絲向下拉。

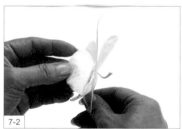

7-2

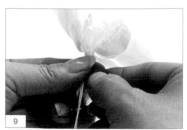

8

如圖，鐵絲放置完成。

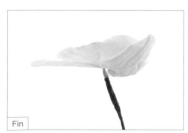

9

以花藝膠帶由上往下纏繞鐵絲。

Fin

如圖，花藝膠帶纏繞完成。

石斛蘭
Dendrobium

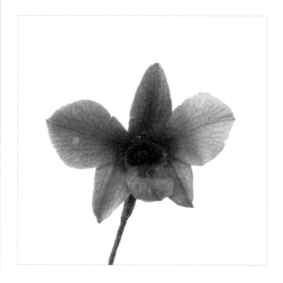

Steps

1 以剪刀為輔助，將 1/2 鐵絲向下彎折成一 U 字型。

2 將鐵絲向下彎出弧度。

3 如圖，鐵絲彎折完成。

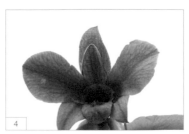

4 將鐵絲擺放於兩片花瓣中間。

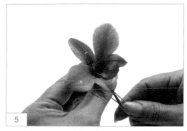

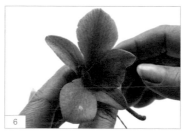

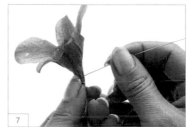

承步驟 4，將鐵絲向下拉至花瓣底部。

用手調整鐵絲位置。

取 1/2 鐵絲並穿刺石斛蘭子房。

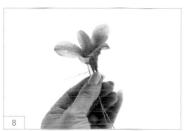

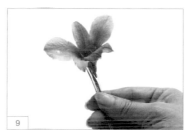

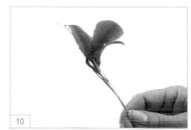

將鐵絲左右均分。

用手將鐵絲兩端向下彎折。

如圖，鐵絲加工完成。

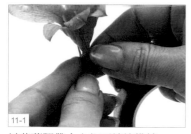

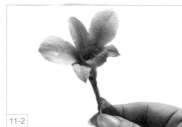

以花藝膠帶由上往下纏繞鐵絲。

如圖，石斛蘭加工完成。

Tips

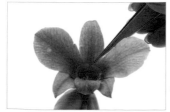

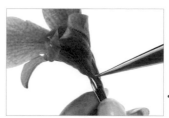

• 鑷子指引處為彎曲鐵絲放置處。

• 鑷子指引處為花藝膠帶纏繞。

雞冠花
Celosia

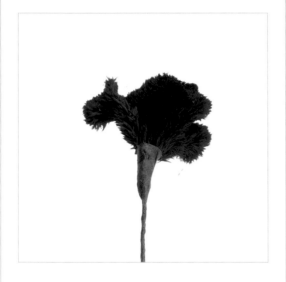

Point

運用 U 型鐵絲（U-pin）加工。

Steps

1 先取 1/4 鐵絲，再以剪刀為輔助彎折成 U 字型。

2 以 U 型鐵絲一端穿刺雞冠花子房。

Tips

• 鑷子指引的位置為鐵絲穿刺的位置。

3

先將鐵絲由子房穿入後,再由花莖中段穿出。

4

如圖,鐵絲穿刺完成。

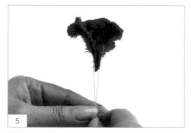

5

將鐵絲兩端併攏。

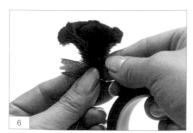

6

將花藝膠帶放置於雞冠花子房下。

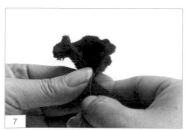

7

以花藝膠帶由上往下纏繞鐵絲。

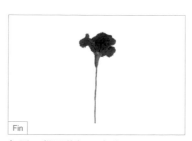

Fin

如圖,雞冠花加工完成。

桔梗

Platycodon grandiflorus

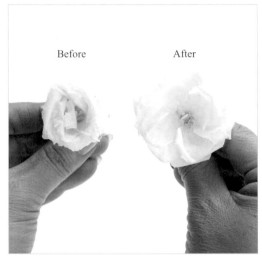

Before　　　After

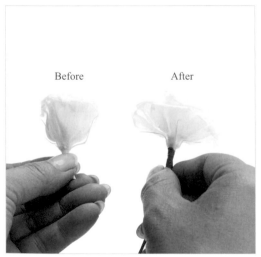

Before　　　After

1

以剪刀斜剪桔梗的花莖。（註：將莖斜剪在鐵絲加工時，會較好穿刺；纏繞花膠時，會更順的繞下來，且更美觀。）

2

如圖，花莖斜剪完成。

3

以鐵絲穿刺進子房。

4

如圖，鐵絲穿刺完成。

5

以花藝膠帶由上往下纏繞鐵絲。

6

如圖，花藝膠帶纏繞完成。

7

用手將花瓣稍微向下撥開。

8

以熱熔膠槍塗抹花瓣底部。

9-1

重複步驟 7-8，依序將花瓣黏貼並展開。

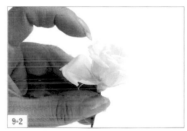

9-2

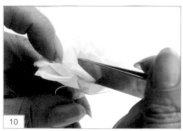

10

以鑷子尾端為輔助，調整花瓣展開弧度。

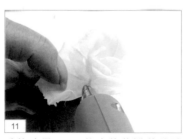

11

重複步驟 7-8，依序將花瓣黏貼並展開。

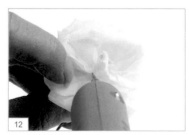

12

以熱熔膠槍塗抹花心，加強固定內緣花瓣。

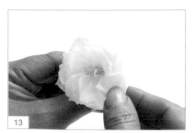

13

用手的溫度撫平花瓣皺摺。

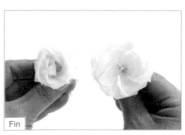

Fin

如圖，桔梗加工完成。

繡球花
Hydrangea

Point
運用 U 型鐵絲（U-pin）加工。

1

以剪刀剪一小株繡球花。

2

如圖，繡球花花莖剪裁完成。

3

先取 1/2 的鐵絲，再以剪刀找出鐵絲的 1/2 處。

① 為花莖下方鐵絲有纏繞。
② 為花莖下方鐵絲未纏繞。

• 纏繞鐵絲時，花莖下方鐵絲不須纏繞。

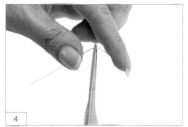

4

以剪刀為輔助，將鐵絲彎折成 U 字型。

5

如圖，U 型鐵絲完成。

6

將 U 型鐵絲穿過繡球花。

7

將繡球花和鐵絲收握成一束。

8-1

以鐵絲由上往下纏繞繡球花花莖。

8-2

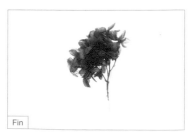

Fin

如圖，繡球花加工完成。

滿天星

Gypsophila paniculata

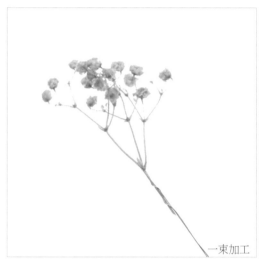

一束加工

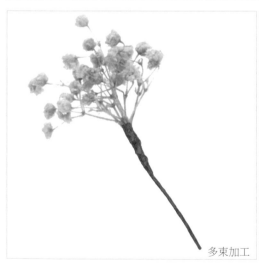

多束加工

Point

運用 U 型鐵絲（U-pin）和扭轉法（Twisting method）加工。

Steps

🍃 一束加工

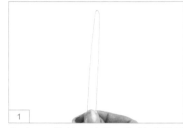

1

先取 1/2 鐵絲，以剪刀為輔助彎折成 U 字型。

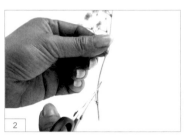

2

以剪刀修剪滿天星的花莖。

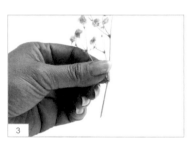

3

如圖，花莖修剪完成。

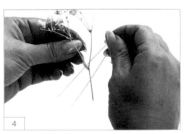

4

以 U 型鐵絲穿過滿天星花莖。

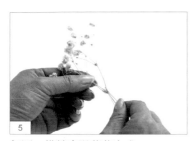

如圖，鐵絲穿過花莖完成。

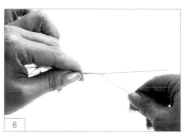

以鐵絲纏繞滿天星花莖。

如圖，鐵絲纏繞完成。

🍃 多束加工

剪下兩小束滿天星。

將兩束滿天星收握成一小束。

承步驟 2，以剪刀將花莖尾端裁剪整齊。

先取 1/2 鐵絲，以剪刀為輔助彎折成 U 字型。

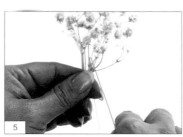

以 U 型鐵絲穿過滿天星花莖。

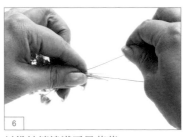

以鐵絲纏繞滿天星花莖。

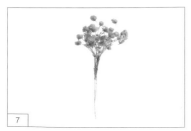

如圖，鐵絲纏繞完成。

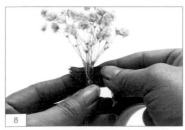

將花藝膠帶放置在滿天星花莖下。

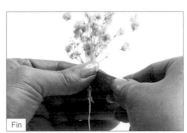

最後，以花藝膠帶由上往下纏繞花莖及鐵絲即可。

藍星花

Evolvulus nuttallianus

一束加工

Before　　　After

多束加工

Point

運用鉤扣法（Hooking method）加工單朵藍星花。

運用 U 型鐵絲（U-pin）和扭轉法（Twisting method）加工一束藍星花。

Steps

🍃 單朵加工

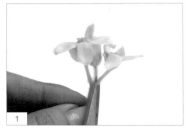

1

以剪刀剪一朵藍星花。

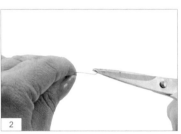

2

先取 1/4 鐵絲，再以剪刀將鐵絲前端做一鉤狀。

3

如圖，鉤狀鐵絲製作完成。

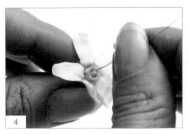

4

以鐵絲尾端刺入藍星花花苞。

5

由鐵絲尾端穿刺出藍星花子房。

6

用手調整鐵鉤與花的距離。

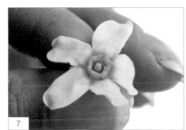

7

用手將鐵絲拉下，並隱藏鐵鉤於花瓣內。

8

如圖，鉤扣法完成。

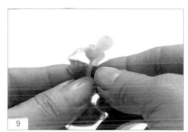

9

以花藝膠帶由上往下纏繞固定。

10

如圖，花藝膠帶纏繞完成。

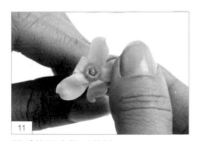

11

用手的溫度撫平花瓣。

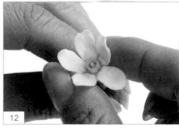

12

用手調整花瓣弧度。

Fin

如圖，藍星花加工完成。

🍃 一束加工

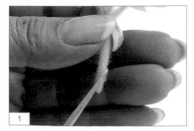

1

以剪刀斜剪藍星花的花莖。（註：將莖斜剪在鐵絲加工時，會較好穿刺；纏繞花膠時，會更順的繞下來，且更美觀。）

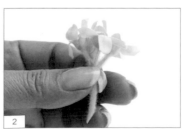

2

如圖，花莖斜剪完成。

3

以剪刀為輔助，將 1/2 鐵絲彎折成 U 字型。

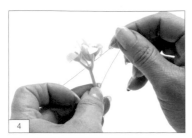

4

將 U 型鐵絲穿過藍星花花莖。

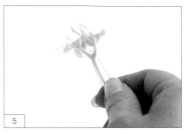

5

如圖，U 型鐵絲穿過藍星花花莖。

6

以鐵絲纏繞藍星花枝幹。

7

如圖，鐵絲纏繞完成。

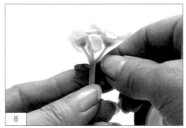

8

將花藝膠帶放置藍星花下。

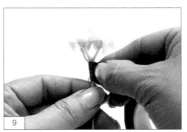

9

以花藝膠帶由上往下纏繞鐵絲。

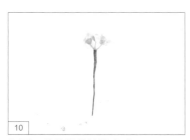

10

如圖，花藝膠帶纏繞完成。

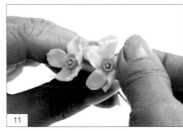

11

用手溫度撫平花瓣皺摺。

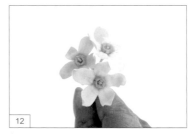

12

如圖，花瓣撫平完成。

Fin

如圖，藍星花加工完成。

木滿天星

Gypsophila paniculata

Point

運用 U 型鐵絲
（U-pin）和扭轉法
（Twisting method）
加工。

Steps

1 先取 1/2 鐵絲，以剪刀為輔助彎折成 U 字型。

2 先將木滿天星收成一束，再將 U 型鐵絲穿過滿天星枝幹。

3 如圖，鐵絲穿過木滿天星花莖。

4 任取一鐵絲。

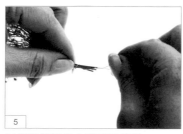

5 以鐵絲纏繞於木滿天星花莖。

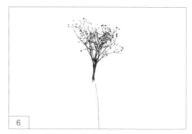

6 如圖，鐵絲纏繞完成。

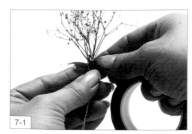

7-1 以花藝膠帶由上往下纏繞鐵絲。

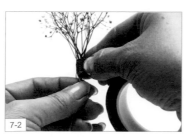

7-2

Fin 如圖，木滿天星加工完成。

乒乓菊
Pong Ju

運用插入法（Insertion method）加工。

Steps

1

以剪刀斜剪乒乓菊的花莖。（註：將莖斜剪在鐵絲加工時，會較好穿刺；纏繞花膠時，會更順的繞下來，且更美觀。）

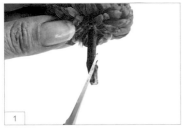

2

將 1/4 鐵絲穿刺進花莖。

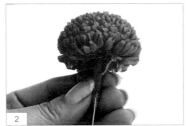

3

如圖，鐵絲穿刺完成。

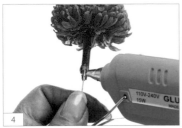

4

以熱熔膠槍塗抹於花莖尾端，以加強固定。

5

以花藝膠帶由上往下纏繞鐵絲。

6

以熱熔膠槍塗抹於花瓣內側。（註：因乒乓菊花瓣較易掉落，若事先將底部花瓣整理好，操作上較不易扯落，且花瓣一旦開始掉，有可能一直掉。）

7-1

用手整理花瓣。

7-2

Fin

如圖，花瓣整理完成。（註：若花萼較不服貼，可用熱融膠黏貼。）

海芋

Alocasia macrorrhizos

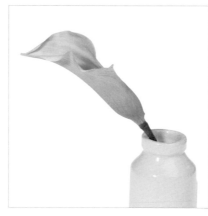

Point

運用插入法（Insertion method）加工。

Steps

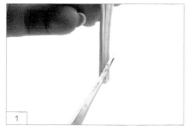

1

以剪刀斜剪海芋的花莖。（註：將莖斜剪在鐵絲加工時，會較好穿刺；纏繞花膠時，會更順的繞下來，且更美觀。）

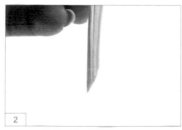

2

如圖，海芋斜剪完成。

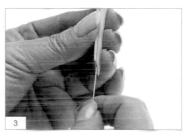

3

取 1/4 鐵絲穿刺進花莖。

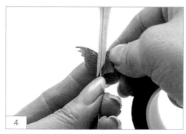

4

將花藝膠帶放置於海芋花莖下。

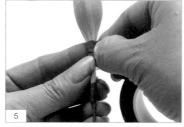

5

以花藝膠帶先纏繞花莖與鐵絲接合處，再由上往下纏繞鐵絲。

Fin

如圖，海芋加工完成。

Tips

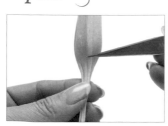

• 以鐵絲穿刺至鑷子指示處。

• 可視個人需求，將鐵絲彎折成自然弧度。

夜來香
Tuberose

Steps

1. 取 1/2 鐵絲穿過黃色珠子。

2. 以黃色飾品為中心點,將鐵絲兩端向下對折,即完成珠插。

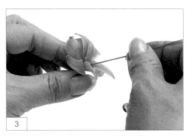

3. 將珠插尾端由上往下穿入花心。

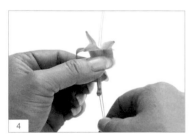

4. 將珠插尾端穿出子房。

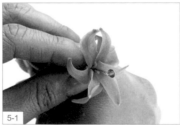

5-1. 用手調整珠插角度,使黃色珠子固定於花心中央。

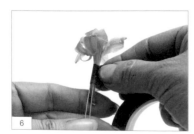

5-2.

6. 以花藝膠帶由上往下纏繞固定。

Fin. 如圖,夜來香加工完成。

雞蛋花
Plumeria obtuse

Steps

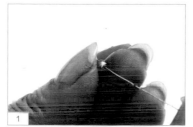

1

以 1/2 鐵絲穿過珍珠飾品。

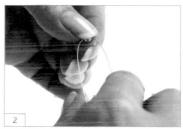

2

以珍珠飾品為中心點，將鐵絲兩端向下彎折。

3

如圖，珠插完成。

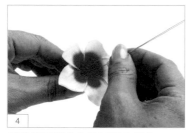

4

以珠插尾端由上往下穿入花心。

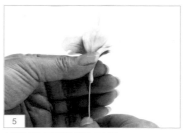

5

以珠插尾端穿刺出子房。

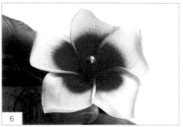

6

用手調整珠插角度，使珍珠固定於花心中央。

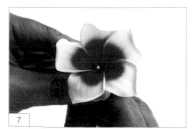

7

如圖，珠插固定完成。

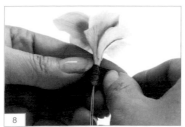

8

以花藝膠帶由上往下纏繞鐵絲。

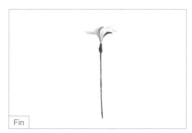

Fin

如圖，雞蛋花加工完成。

茉莉花

Jasmine

Steps

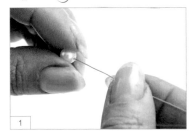

1

取 1/2 鐵絲穿過珍珠飾品。

2

以珍珠飾品為中心點,將鐵絲兩端向下對折,即完成珠插。

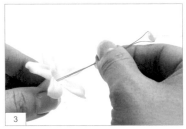

3

以珠插尾端由上往下穿入花心。

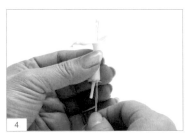

4

將珠插尾端穿刺出花瓣尾端。

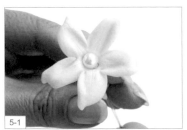

5-1　5-2

用手調整珠插角度,使珍珠能固定於花心中央。

6

以花藝膠帶由上往下纏繞固定。

Fin

如圖,茉莉花加工完成。

千日紅
Gomphrena globosa

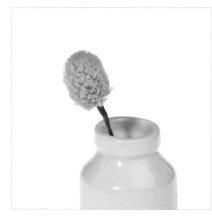

Point

運用插入法（Insertion method）加工。

Steps

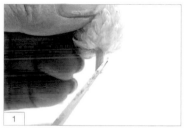

1 以剪刀斜剪千日紅的花莖。（註：將莖斜剪在鐵絲加工時，會較好穿刺。）

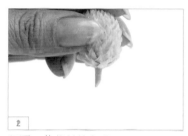

2 如圖，花莖斜剪完成。

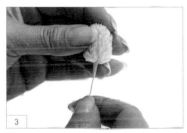

3 用手為輔助，取 1/4 的鐵絲穿刺進花莖。

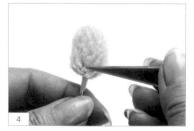

4 以鑷子稍微整理花瓣。

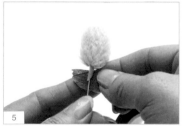

5 取花藝膠帶放置於鐵絲與莖部連接處。

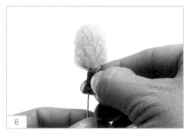

6 以花藝膠帶由上往下纏繞鐵絲。

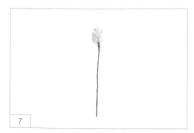

7 如圖，花藝膠帶纏繞完成。

8 以熱熔膠槍塗抹花萼內側，以加強固定。

Fin 最後，用手調整花瓣展開弧度即可。

結香花
Edgeworthia chrysantha

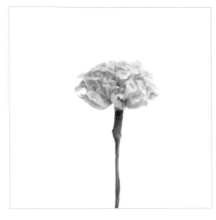

Point

運用 U 型鐵絲
（U-pin）加工。

Steps

1

先取 1/4 鐵絲，以剪刀為輔助彎折成 U 字型。

2

以 U 型鐵絲由上往下穿過結香花。

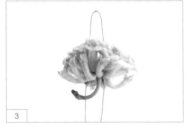

3

承步驟 2，持續將鐵絲向下穿刺。

4

承步驟 3，將 U 型鐵絲拉至底。

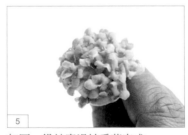

5

如圖，鐵絲穿過結香花完成。

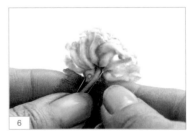

6

以花藝膠帶由上往下纏繞花莖與鐵絲。

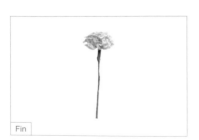

Fin

如圖，結香花加工完成。

星辰花
Myosotis Scorpioides

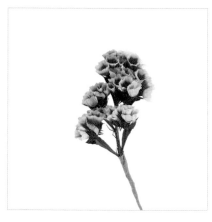

Point
運用 U 型鐵絲
（U-pin）加工。

Steps

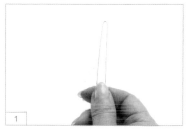

1　先取 1/2 鐵絲，以剪刀為輔助彎折成 U 字型。

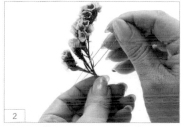

2　以 U 型鐵絲穿過星辰花花莖。

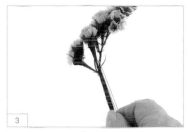

3　如圖，鐵絲穿過星辰花完成。

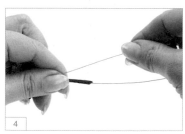

4　任取一根鐵絲。

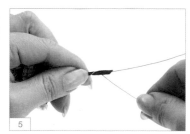

5　以鐵絲纏繞星辰花花莖。

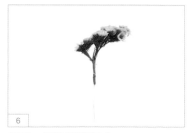

6　如圖，鐵絲纏繞完成。

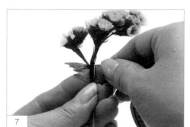

7　將花藝膠帶放在星辰花花莖下。

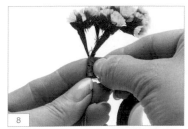

8　以花藝膠帶由上往下纏繞固定。

Fin　如圖，星辰花加工完成。

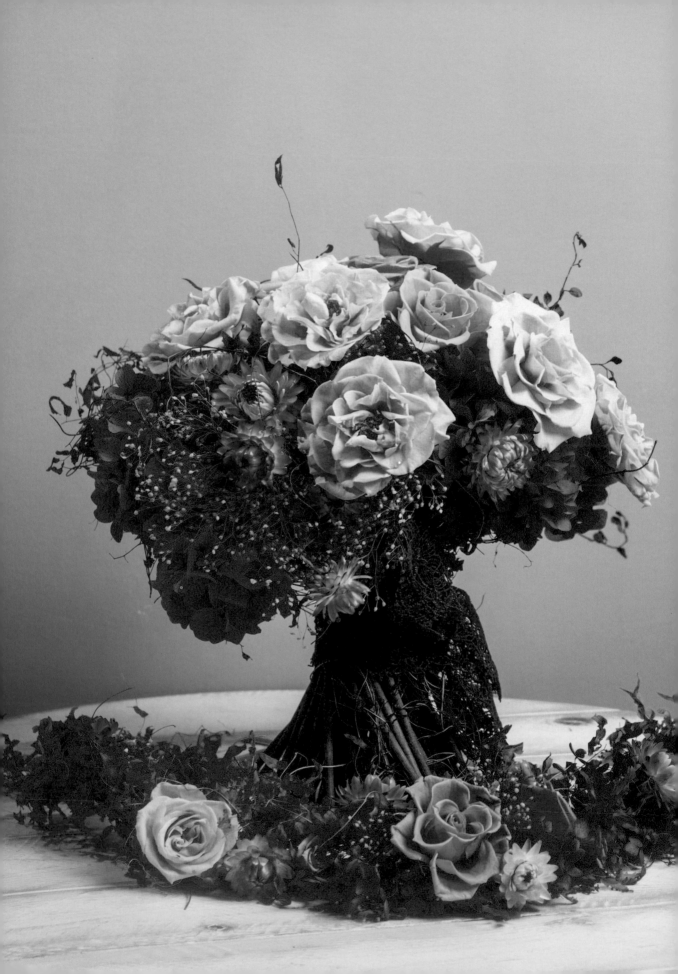

PART 4
作品欣賞

作品主題_
典雅花影

主要花材_
不凋花材：玫瑰花、繡球花、松蟲草、葉藤

次要花材_
乾燥花材：大麥稈

設計理念_
歐式水平捧花

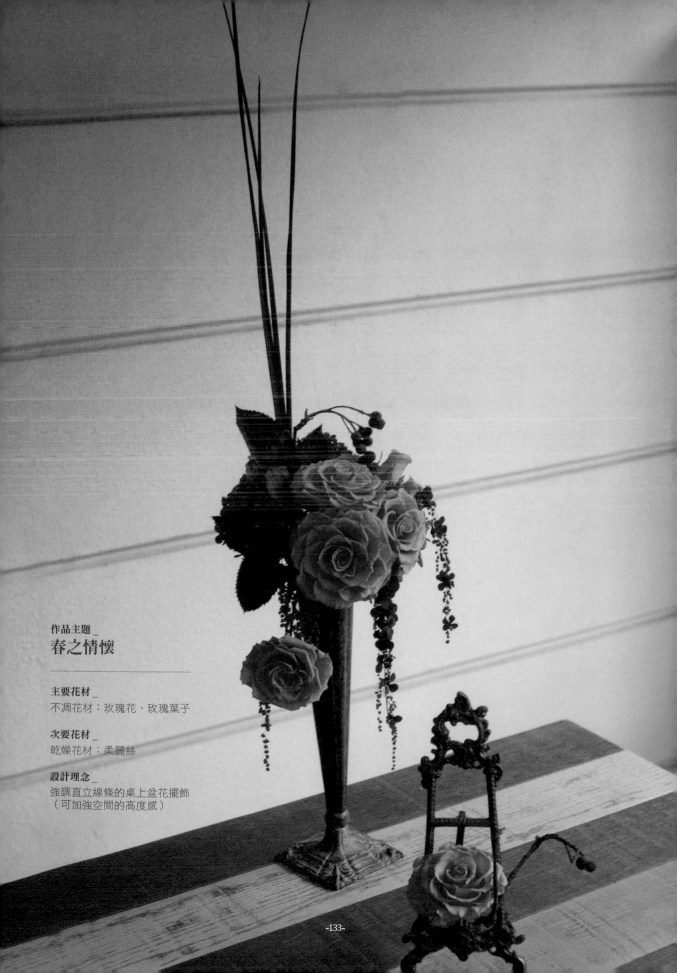

作品主題_
春之情懷

主要花材_
不凋花材：玫瑰花、玫瑰葉子

次要花材_
乾燥花材：柔麗絲

設計理念_
強調直立線條的桌上盆花擺飾
（可加強空間的高度感）

作品主題_
綻放

主要花材_
不凋花材：太陽花

次要花材_
盆花植物：細葉捲柏（綠捲柏）

設計理念_
新鮮綠色盆栽搭配不凋花的設計，增添夏日的顏色，讓作品
更為活潑，但在澆水時要注意避開不凋花的部分。

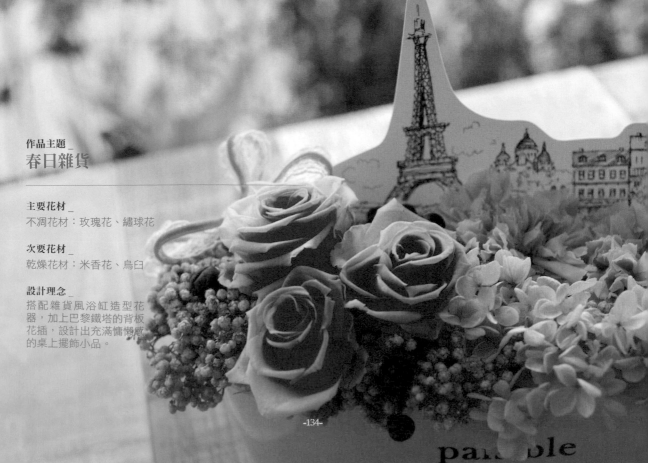

作品主題_
春日雜貨

主要花材_
不凋花材：玫瑰花、繡球花

次要花材_
乾燥花材：米香花、烏臼

設計理念_
搭配雜貨風浴缸造型花
器，加上巴黎鐵塔的背板
花插，設計出充滿慵懶感
的桌上擺飾小品。

主要花材 _
不凋花材：繡球花

次要花材 _
乾燥花材：山防風、柔麗絲

設計理念 _
圓形捧花

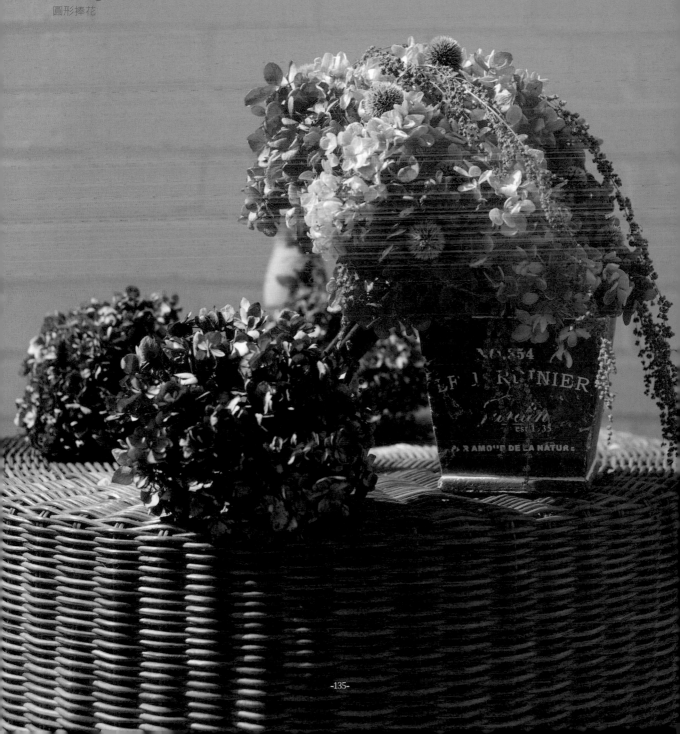

作品主題 _
華麗黑調

主要花材 _
不凋花材：玫瑰花、繡球花

配件 _
緞帶、圓球飾品

設計理念 _
桌上花（裝飾）。以黑灰色系的不凋花材，搭配
同色系的緞帶結成的結飾，再以亮銀色系的圓球
飾品穿插，讓作品不會顯得太暗沈，卻又充滿低
調奢華的質感。

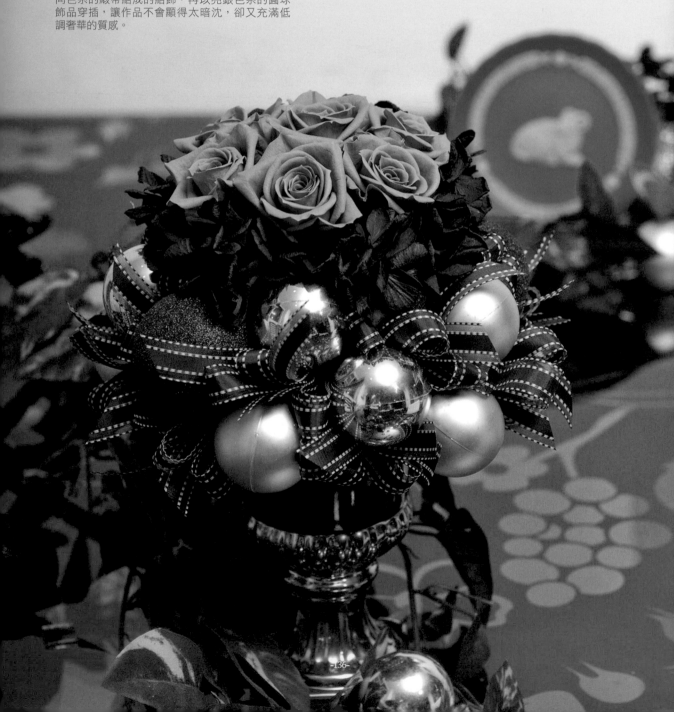

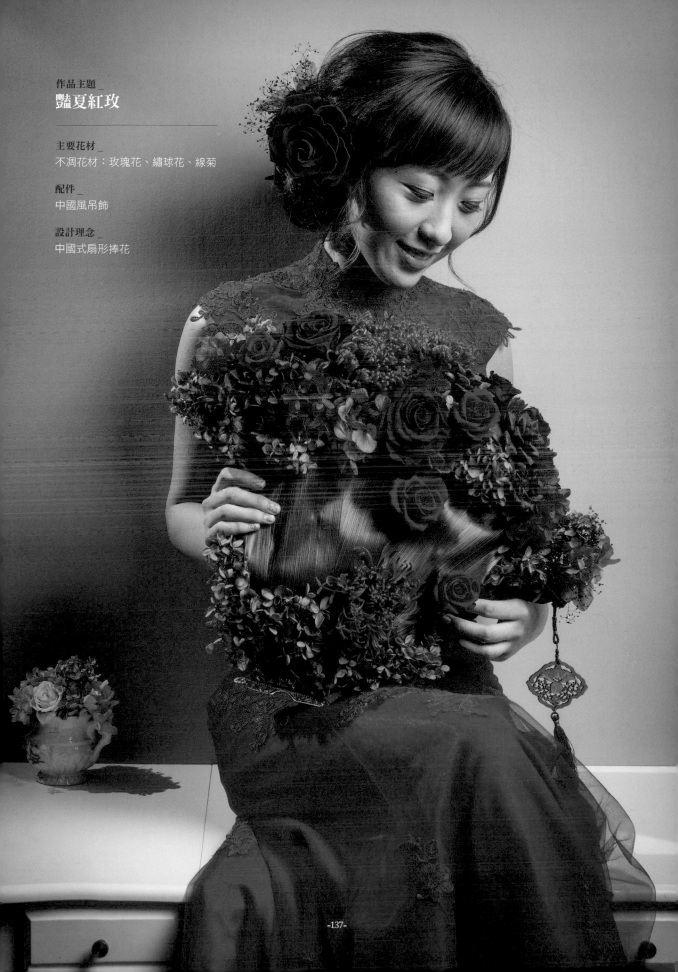

作品主題_
豔夏紅玫

主要花材_
不凋花材：玫瑰花、繡球花、線菊

配件_
中國風吊飾

設計理念_
中國式扇形捧花

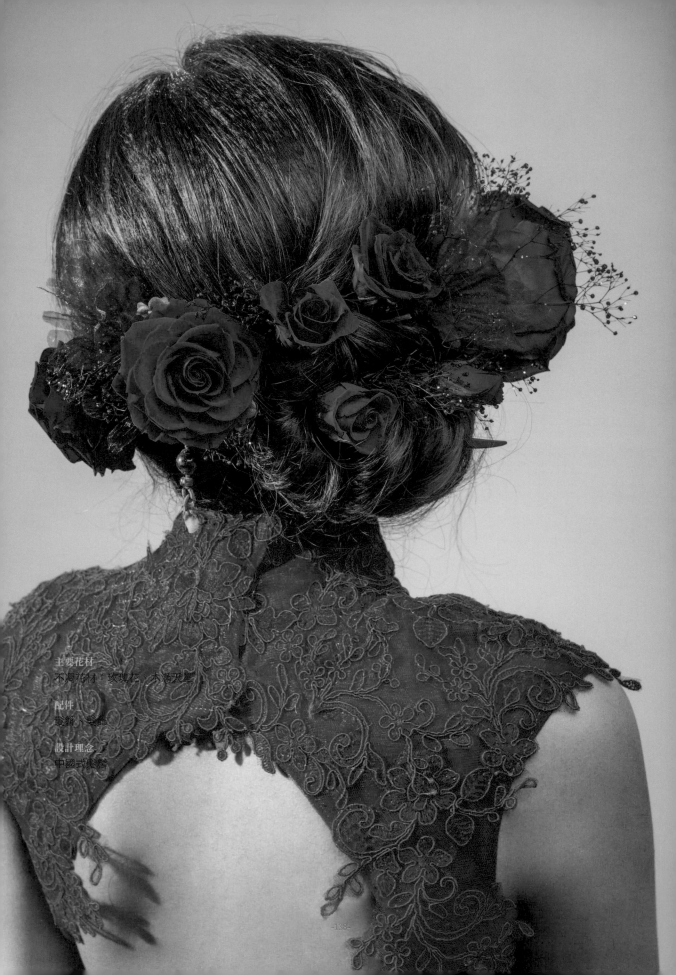

主要花材
不凋花材：玫瑰花、木滿天星

配件
髮簪、髮飾

設計理念
中國式髮髻

作品主題 _
清新爛漫

主要花材 _
不凋花材：玫瑰花、繡球花

次要花材 _
人造繡球花

設計理念 _
帽飾

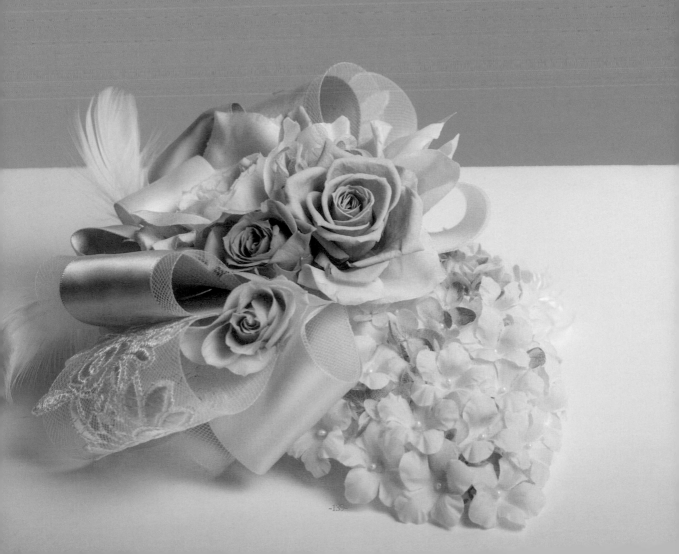

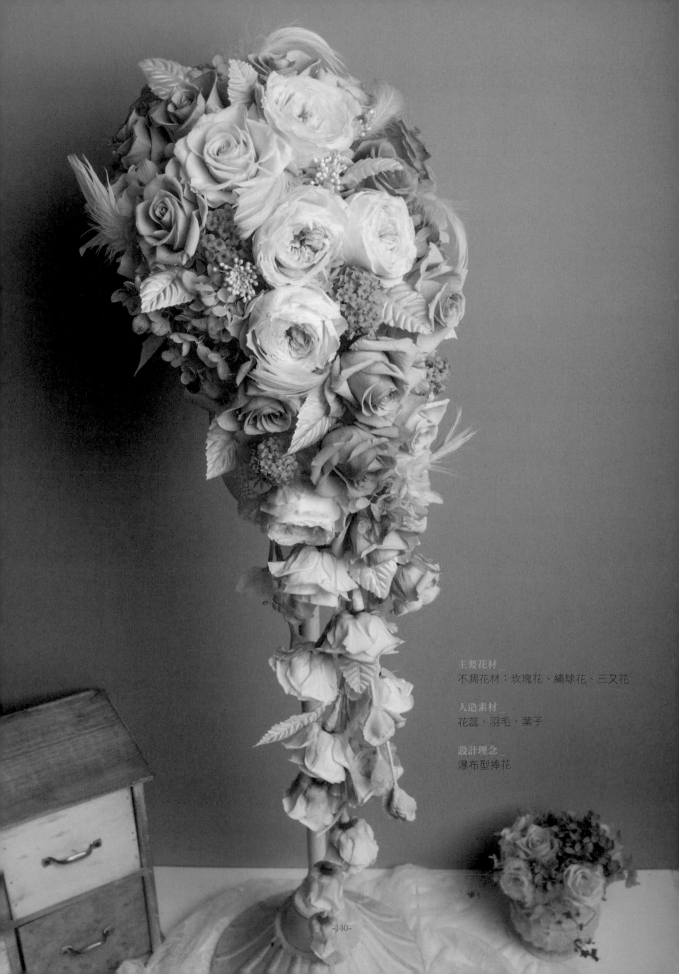

主要花材_
不凋花材：玫瑰花、繡球花、三又花

人造素材_
花蕊、羽毛、葉子

設計理念_
瀑布型捧花

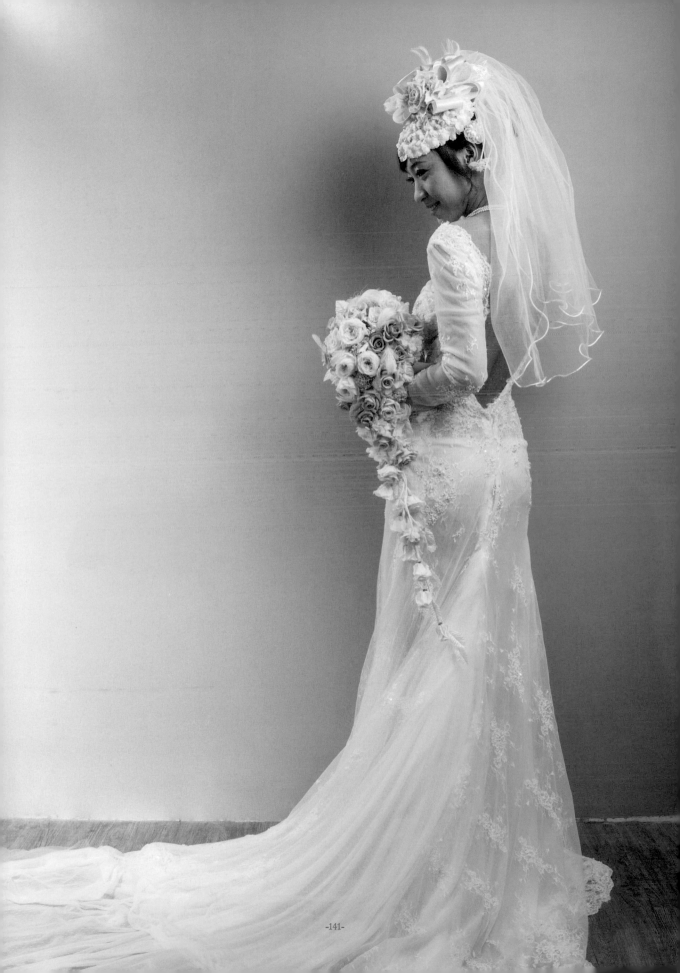

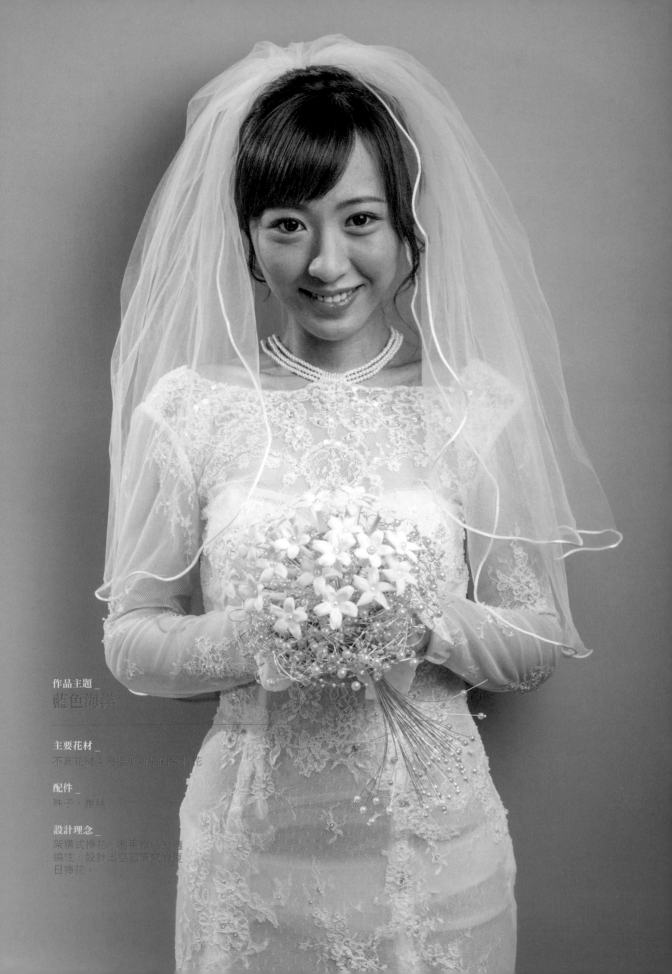

作品主題_
藍色海洋

主要花材_
不凋花材：馬達加斯加的茉莉花

配件_
珠子、鐵絲

設計理念_
架構式捧花，利用鐵絲的纏
繞性，設計出玲瓏清爽的夏
日捧花。

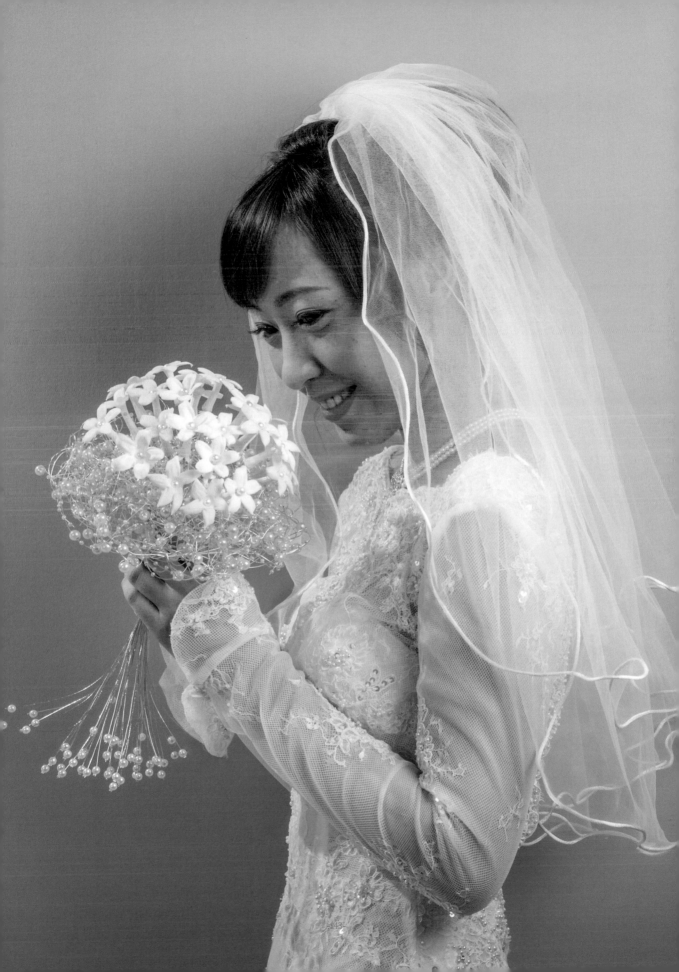

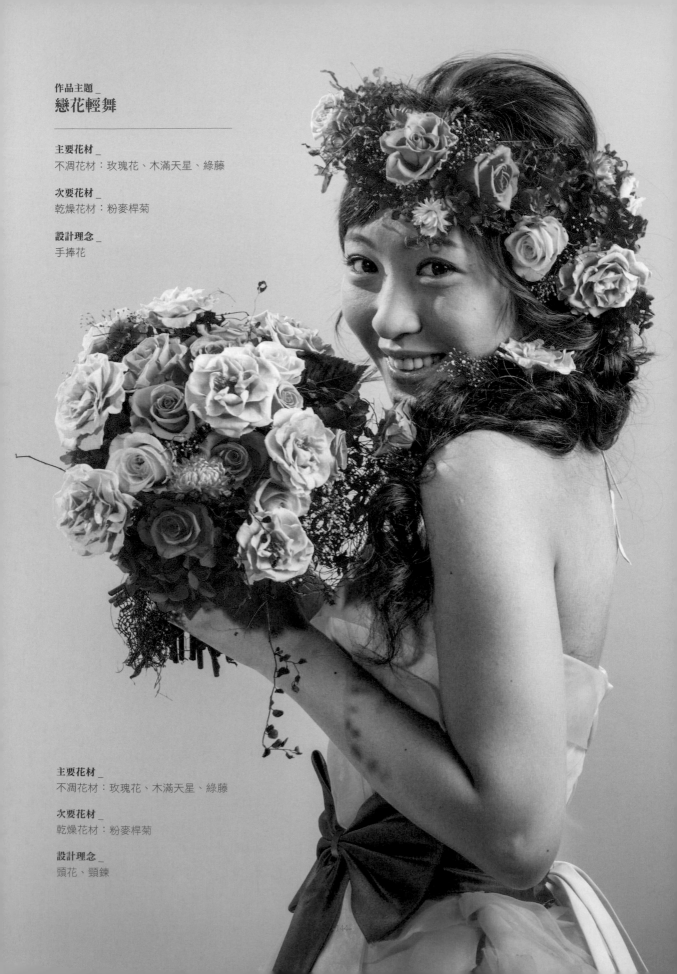

作品主題_
戀花輕舞

主要花材_
不凋花材：玫瑰花、木滿天星、綠藤

次要花材_
乾燥花材：粉麥桿菊

設計理念_
手捧花

主要花材_
不凋花材：玫瑰花、木滿天星、綠藤

次要花材_
乾燥花材：粉麥桿菊

設計理念_
頭花、頸鍊

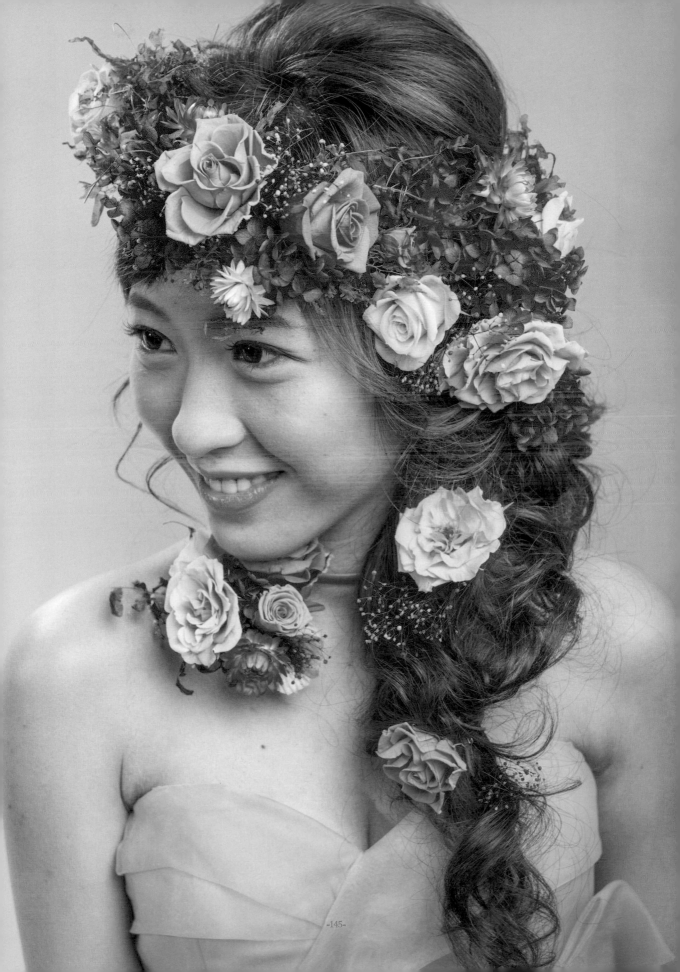

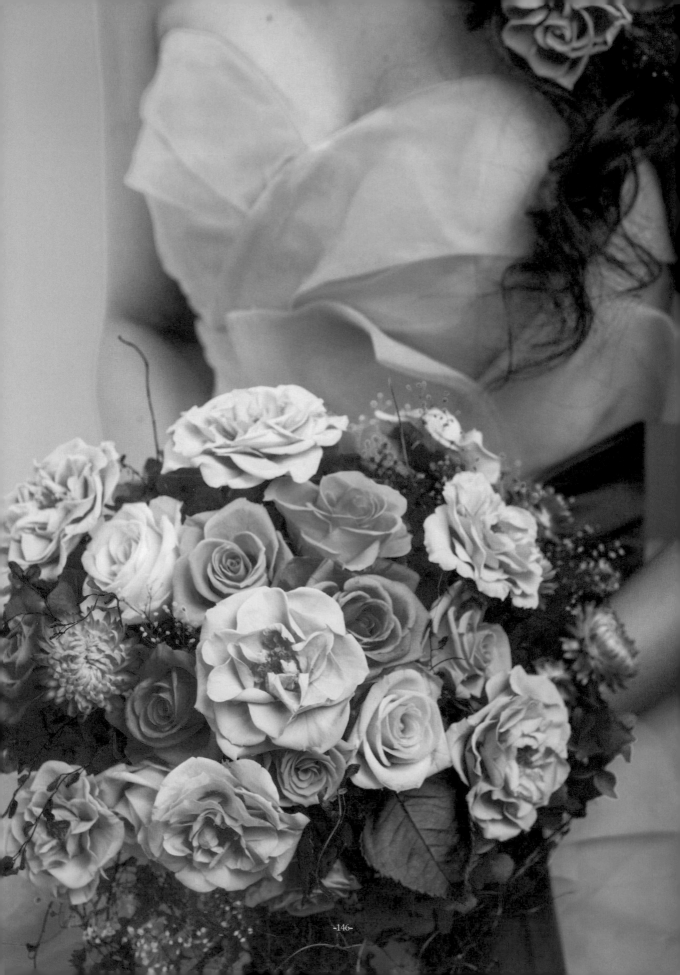

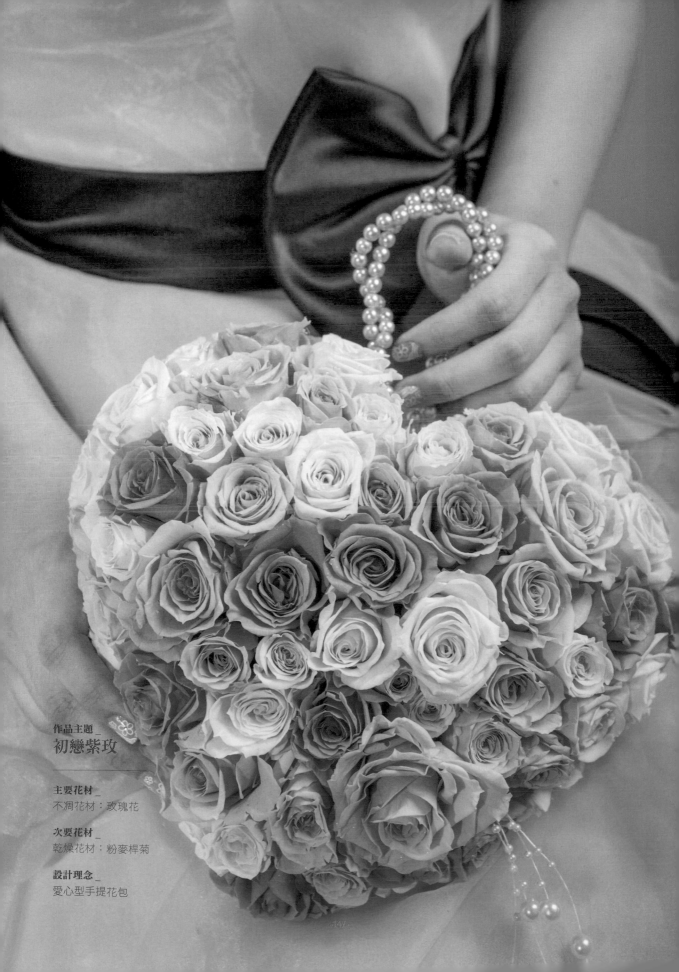

作品主題_
初戀紫玫

主要花材_
不凋花材：玫瑰花

次要花材_
乾燥花材：粉麥桿菊

設計理念_
愛心型手提花包

春光爛漫 *01*

應用技法／立體拼貼花瓣技法應用

主要花材／不凋玫瑰花

配　　飾／中國畫、文字煉瓦

逢 春 *02*

應用技法／搭配香皂花應用

主要花材／不凋迷你菊花、不凋松樹、
　　　　　不凋繡球花、香皂菊花、人
　　　　　造果

配　　飾／水引飾、插貼片

圓 滿 *03*

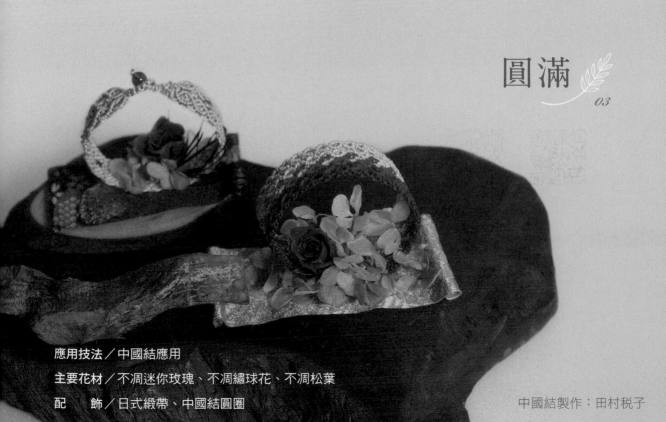

應用技法／中國結應用

主要花材／不凋迷你玫瑰、不凋繡球花、不凋松葉

配　　飾／日式緞帶、中國結圓圈

中國結製作：田村稅子

吉祥萬載

04

應用技法／中國結應用

主要花材／不凋菊花

配　　　飾／中國結垂飾、木髮簪、珊瑚

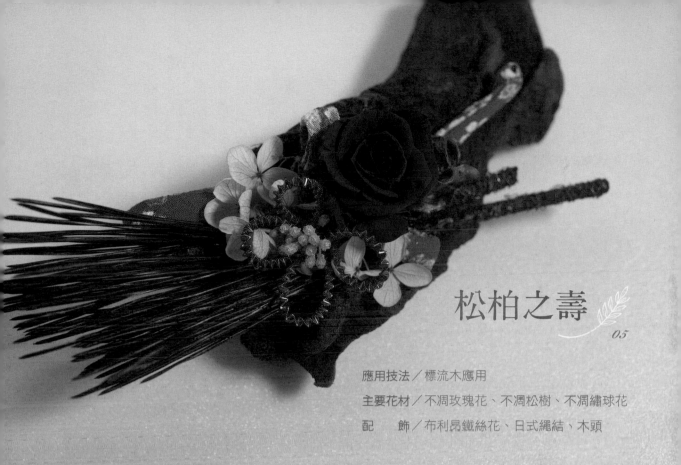

松柏之壽 05

應用技法／標流木應用

主要花材／不凋玫瑰花、不凋松樹、不凋繡球花

配　　飾／布利昂鐵絲花、日式繩結、木頭

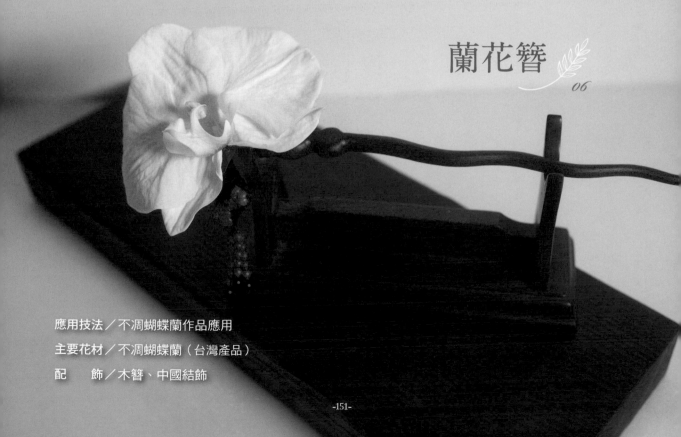

蘭花簪 06

應用技法／不凋蝴蝶蘭作品應用

主要花材／不凋蝴蝶蘭（台灣產品）

配　　飾／木簪、中國結飾

台灣產

不凋蝴蝶蘭

07

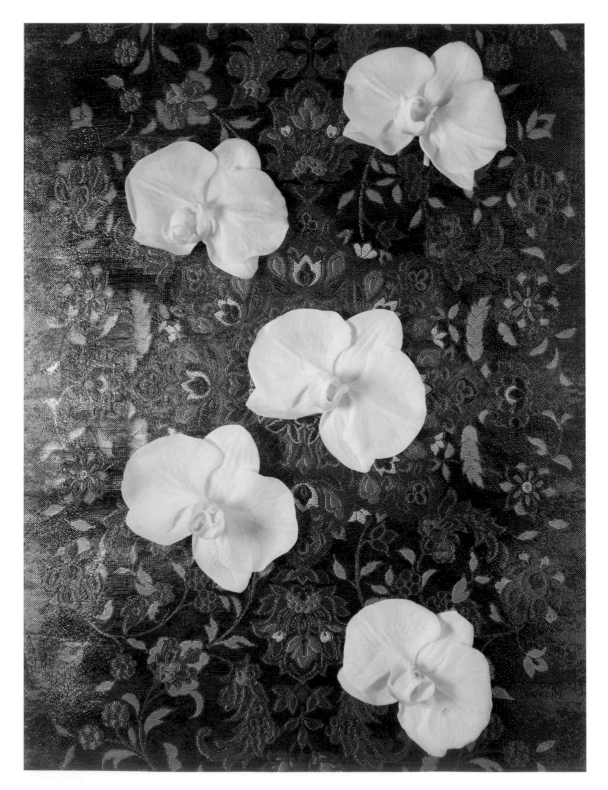

不凋
蝴蝶蘭盆栽
08

應用技法／盆栽風應用

主要花材／
不凋蝴蝶蘭（台灣產品）、新鮮的蝴蝶
蘭苗、水苔

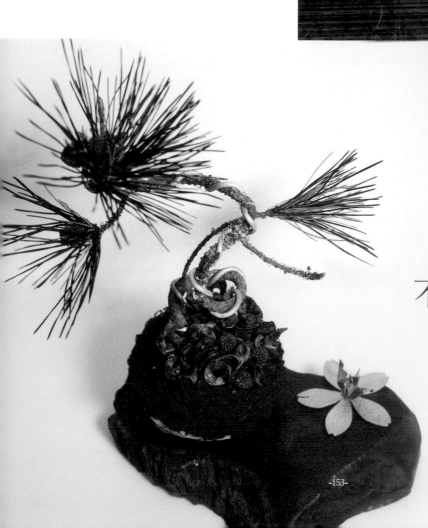

不凋松樹盆栽
09

應用技法／盆栽風方式應用

主要花材／
不凋松葉、乾燥松樹盆栽、乾燥小
果、乾燥金色種片、人造綠苔

配　　飾／日式繩結

白雲蒼狗

10

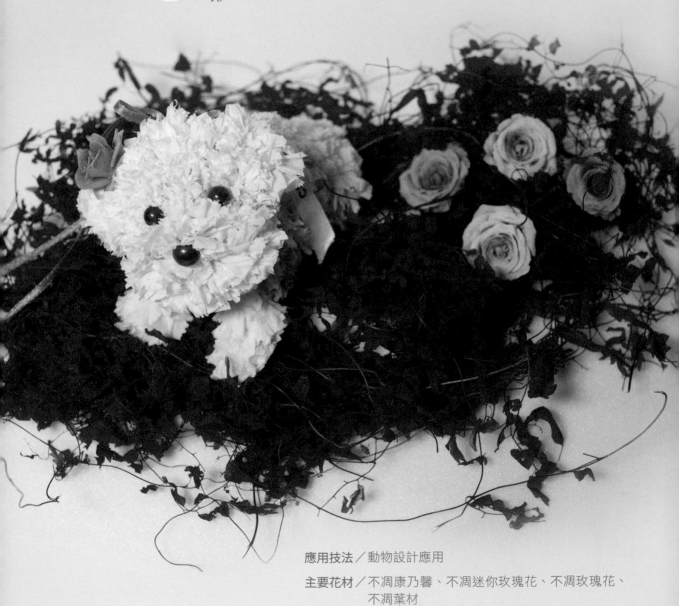

應用技法／動物設計應用

主要花材／不凋康乃馨、不凋迷你玫瑰花、不凋玫瑰花、
不凋葉材

配　　飾／黑圓形鈕扣

生日快樂
11

應用技法／用乒乓菊做動物設計
　　　　　應用

主要花材／不凋乒乓菊、不凋雞
　　　　　蛋花、不凋繡球花、
　　　　　索拉花

配　　飾／黑圓形鈕扣、不織布、
　　　　　金花飾、緞帶、文字
　　　　　木片、鐵線

微笑小熊
12

應用技法／用乒乓菊做動物設計
　　　　　應用

主要花材／不凋乒乓菊、不凋玫瑰
　　　　　花、不凋繡球花

配　　飾／黑圓形鈕扣、不織布、
　　　　　緞帶、花型鈕扣、鐵線

聖誕燭光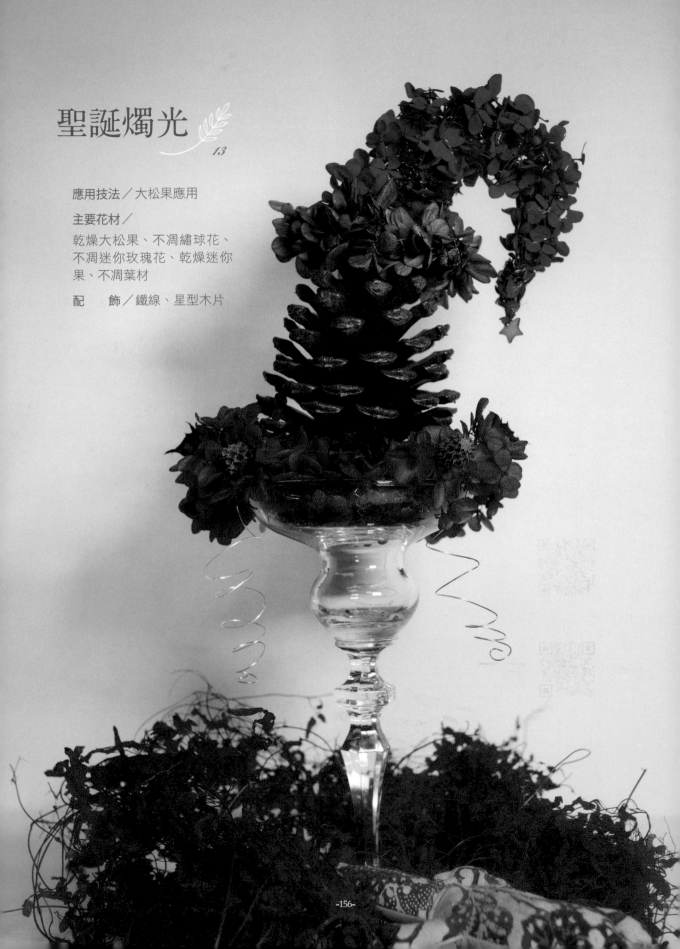

13

應用技法／大松果應用

主要花材／
乾燥大松果、不凋繡球花、
不凋迷你玫瑰花、乾燥迷你
果、不凋葉材

配　　飾／鐵線、星型木片

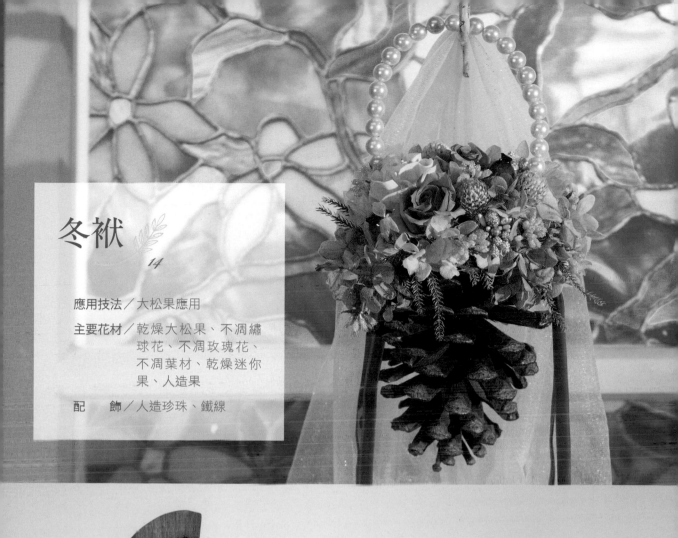

冬袱 *14*

應用技法／大松果應用

主要花材／乾燥大松果、不凋繡
　　　　　球花、不凋玫瑰花、
　　　　　不凋葉材、乾燥迷你
　　　　　果、人造果

配　　飾／人造珍珠、鐵線

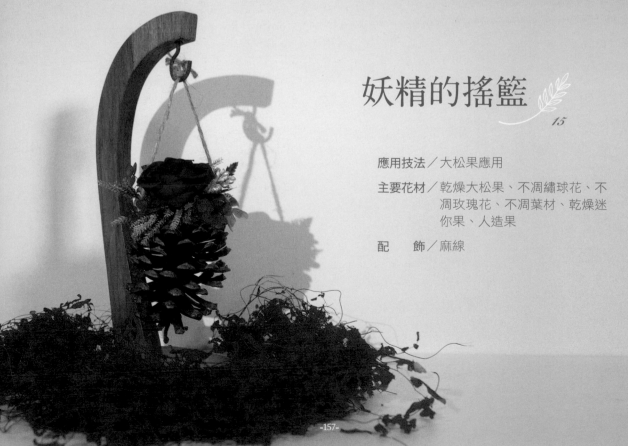

妖精的搖籃 *15*

應用技法／大松果應用

主要花材／乾燥大松果、不凋繡球花、不
　　　　　凋玫瑰花、不凋葉材、乾燥迷
　　　　　你果、人造果

配　　飾／麻線

心心相印

16

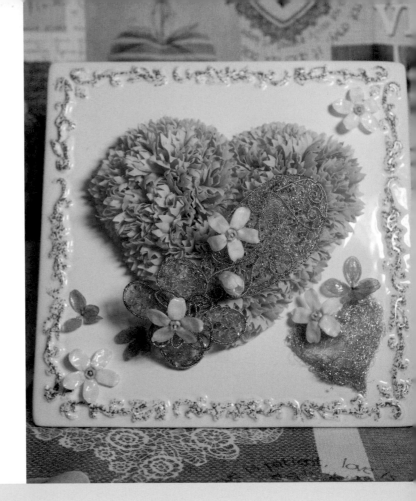

應用技法／
異材質配置（香皂花＋布利昂鐵
絲設計作品＋ UV 膠加工花）

主要花材／
香皂康乃馨、不凋繡球花（UV 膠
加工）、不凋藍星花（UV 膠加工）

配　　飾／布利昂鐵絲設計作品

＊布利昂鐵絲：Bouillon wire

午後時光

17

應用技法／花頭和花莖接着技法

主要花材／不凋玫瑰花、冷凍乾燥
花莖、不凋繡球花、不
凋葉材

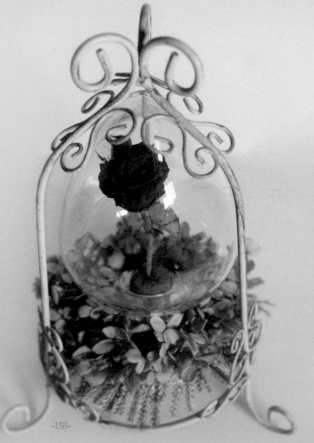

花禮盒

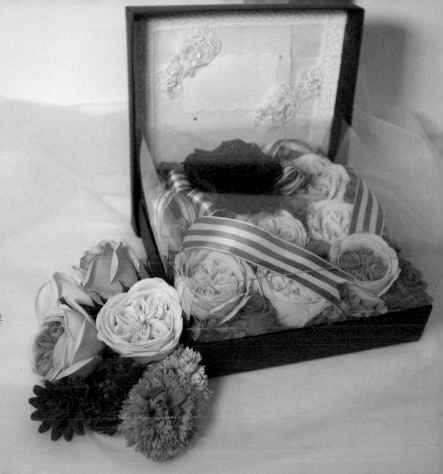

18

應用技法／
異材質配置（不凋花＋香皂花）

主要花材／不凋玫瑰花、香皂
花、不凋葉材

配　　飾／緞帶

舞會魅影

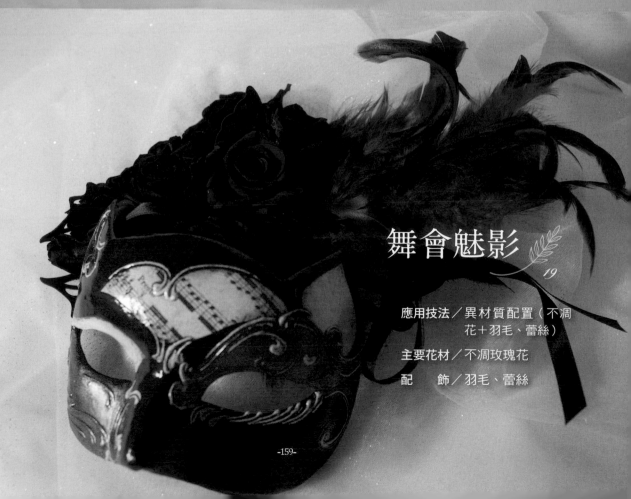

19

應用技法／異材質配置（不凋
花＋羽毛、蕾絲）

主要花材／不凋玫瑰花

配　　飾／羽毛、蕾絲

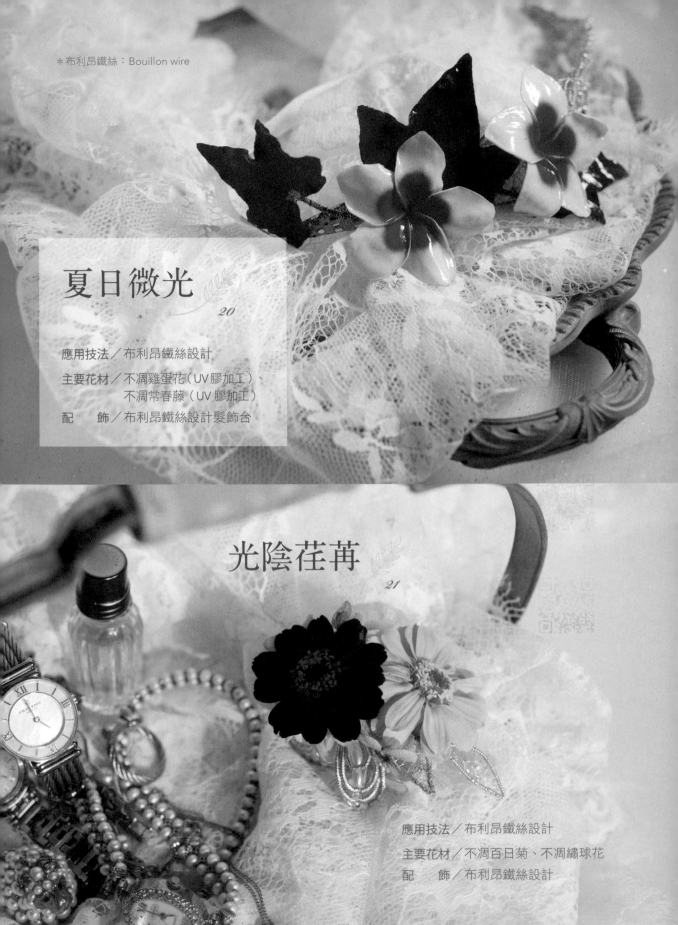

＊布利昂鐵絲：Bouillon wire

夏日微光
20

應用技法／布利昂鐵絲設計

主要花材／不凋雞蛋花（UV 膠加工）、
　　　　　不凋常春藤（UV 膠加工）

配　　飾／布利昂鐵絲設計髮飾台

光陰荏苒
21

應用技法／布利昂鐵絲設計

主要花材／不凋百日菊、不凋繡球花

配　　飾／布利昂鐵絲設計

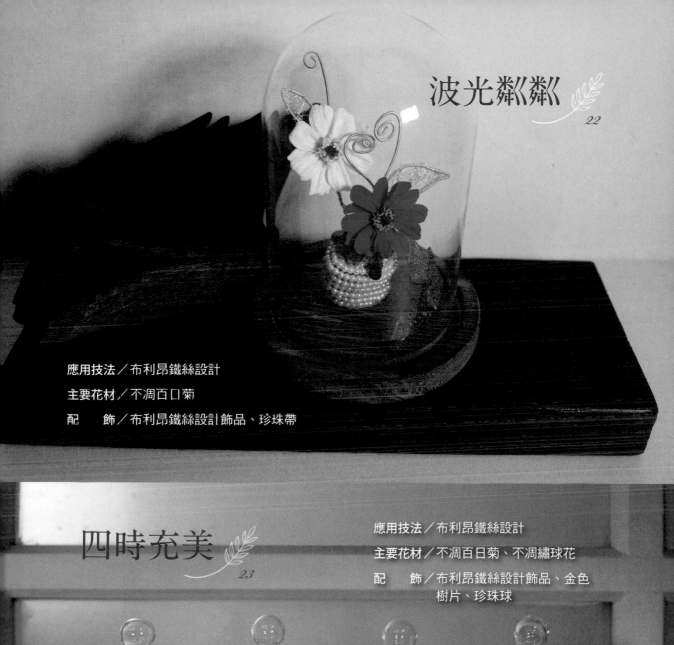

波光粼粼

應用技法／布利昂鐵絲設計

主要花材／不凋百日菊

配　　飾／布利昂鐵絲設計飾品、珍珠帶

四時充美

23

應用技法／布利昂鐵絲設計

主要花材／不凋百日菊、不凋繡球花

配　　飾／布利昂鐵絲設計飾品、金色
　　　　　樹片、珍珠球

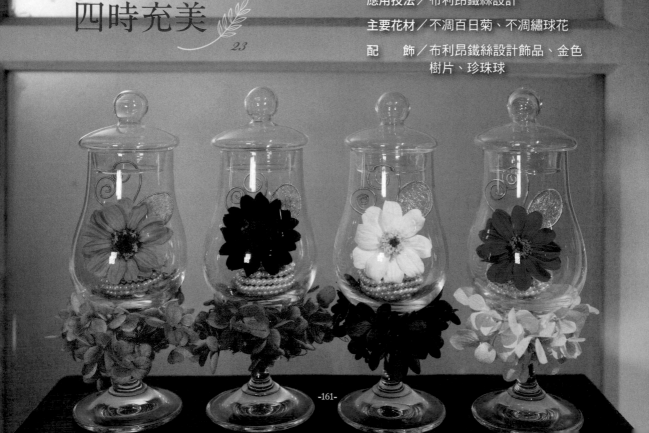

迎賓牌

24

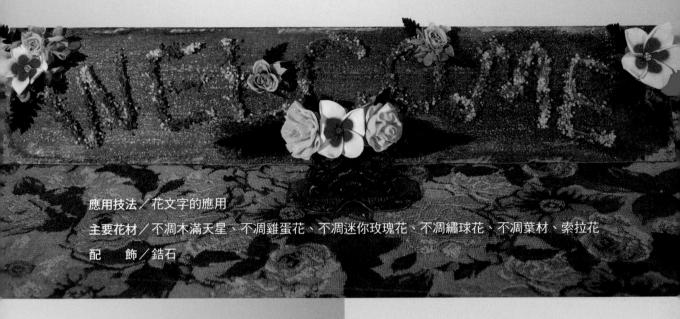

應用技法／花文字的應用

主要花材／不凋木滿天星、不凋雞蛋花、不凋迷你玫瑰花、不凋繡球花、不凋葉材、索拉花

配　　飾／鋯石

管中窺花

25

應用技法／
花文字＋阿葵亞花製作液
的應用

主要花材／
不凋花、乾燥花、阿葵亞
花製作液

四季之戀

26

應用技法／花文字＋阿葵亞花製作液的應用

主要花材／不凋花、乾燥花、阿葵亞花製作液

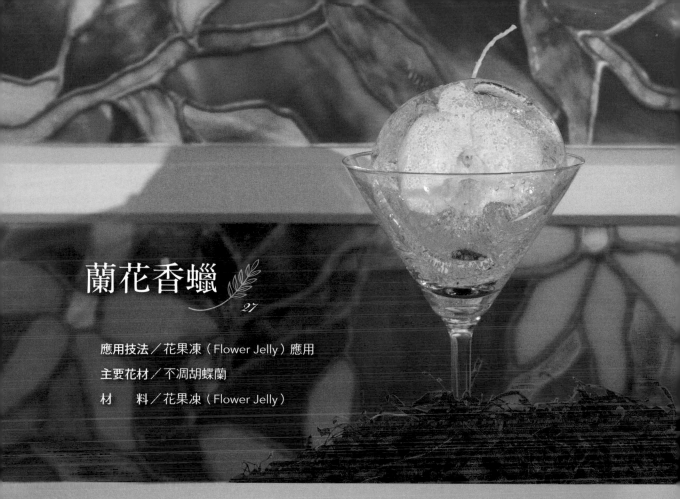

蘭花香蠟
27

應用技法／花果凍（Flower Jelly）應用

主要花材／不凋胡蝶蘭

材　　料／花果凍（Flower Jelly）

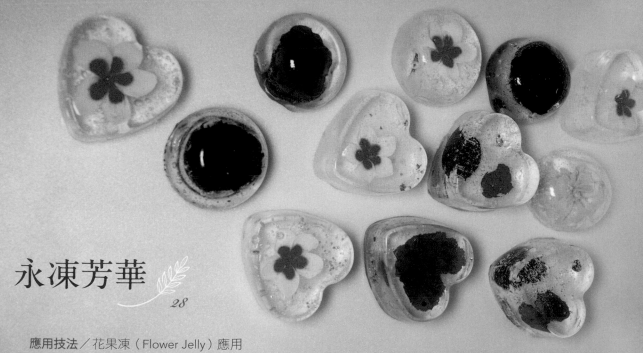

永凍芳華
28

應用技法／花果凍（Flower Jelly）應用

主要花材／各種不凋花材

材　　料／花果凍（Flower Jelly）

情竇初開

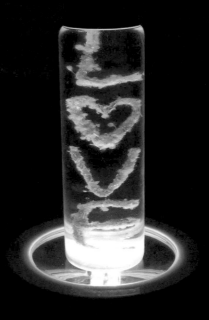

29

應用技法／花文字＋阿葵亞花製作
液＋ LED 燈的應用

主要花材／不凋木滿天星

材　　料／阿葵亞花製作液

魔女的藥水

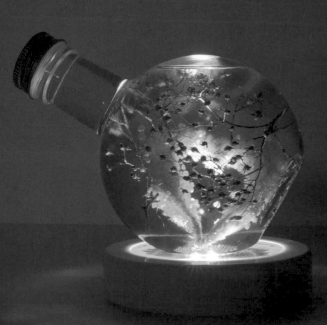

30

應用技法／花愛心＋阿葵亞花製作
液＋ LED 燈的應用

主要花材／不凋木滿天星

材　　料／阿葵亞花製作液

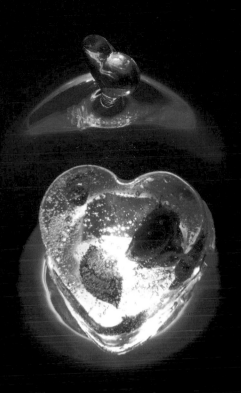

曇花一現 Ⅰ

31

應用技法／花 果 凍（Flower Jelly）＋
　　　　　LED 燈的應用

主要花材／不凋玫瑰花、不凋葉材

材　　料／花果凍（Flower Jelly）

曇花一現 Ⅱ

32

應用技法／花果凍（Flower Jelly）
　　　　　＋ LED 燈的應用

主要花材／不凋玫瑰花、不凋
　　　　　葉材

材　　料／花果凍（Flower
　　　　　Jelly）

 # 問與答

❦ 什麼是不凋花？

這裡指的不凋花是指 Preserved flower；所謂「Preserved」，就是有持久、保存的意思。在台灣我們稱「Preserved Flower」除了有中文名稱的「不凋花」外，還有人稱永生花、保鮮花、恆星花……等。

不凋花的製成，簡單的說明就是將新鮮的花材用特殊的製作液經由脫水脫色後再染色，最後再等待乾燥後即完成。不過，也是有不少花材在製作時的處理工序上較繁瑣，例如：蝴蝶蘭。

❦ 不凋花會像鮮花一樣枯萎嗎？

不會的。鮮花是因為生長週期及水分流失才會枯萎，不凋花因為已經經過特別溶劑的處理，所以沒有生長週期及水分流失的問題。但是必須要注意，不凋花材是拒水的，如果碰觸到過多的水分及接觸水分的時間過長，不凋花則會壞掉而不是枯萎。

❦ 索拉花是不凋花的一種嗎？

不是。索拉 SOLA 是一種植物，利用索拉的莖刨成的索拉紙經由人工裁剪所需的花瓣形再組裝製成的花，叫做索拉花。與不凋花是不一樣的製成方法。

❦ 不凋花需要澆水嗎？

不需要澆水，而且是絕對不能澆水，因花材會發霉壞掉。

❦ 不凋花的保存方式？

不能澆水；不能陽光（強光源）直射；不要時常用手觸摸容易破碎；不能直接將不凋花置於空調風口下，容易因為濕度過低而使花瓣裂開。保存不凋花最好的相對濕度是 50～70％，且要時常清理花材上的灰塵以防止發霉。

⚜ 不凋花可以保存多久？

以台灣的環境來評估，大約是至少 1 ～ 2 年；但是若是能夠妥善的保存，可觀賞期一定可以拉長到 3 ～ 5 年。

⚜ 為什麼不凋花不會凋謝？

雖然不凋花也是新鮮的花材去製作的，可是因為使用特別的化學有機溶劑，可以將水分去除而汰換成油脂性，讓花的型態得以保存下來且保持柔軟。

⚜ 為什麼不凋花需要定期清潔？

定期清潔灰塵是因為要預防發霉，主要也是台灣的濕度較高的原因。

⚜ 不凋花的清潔方式？

如果不凋花材的表面已經沾附灰塵時，我們可以使用軟毛刷（蜜粉刷）來清掃灰塵；但是建議在天氣好時也就是濕度低的時候清潔，因為濕度如果太高，不凋花材表面會浮油，清掃不易，而且容易把不凋花材弄破。

⚜ 為什麼不凋花會變透明化？

透明化的原因有可能是：

第一，環境的濕度過高，所以花瓣會看起來油油水水透透的，可是只要溼度降低後，花瓣的顏色就會慢慢回復了。

第二，不凋花製成的問題，有些不穩定的溶劑在製作不凋花時，剛開始花材與一般品質穩定的品牌相比下來，是看起來沒有差別的，可是在極短的時間內，就會發現花材開始呈現透明狀，而且色素也會一直流失且不會回復。

⚜ 要如何讓不凋花保持乾燥？

如果是不凋花材未使用的狀況下，可以在原包裝盒內置入乾燥劑；但如果是已經是作品的狀況，就建議放置在通風處或是有除溼的環境下比較好唷！

❧ 為什麼不凋花會發霉？

發霉的原因有可能是以下兩點：第一，沒有定期清潔，加上環境濕度較高，就容易發霉。第二，是不凋花製成的問題，可能在製作的過程中有失誤的部份。

❧ 如果不凋花發霉，可以清除嗎？

如果發霉的菌絲是已經深入到花材內，使花材已經有崩解的可能性，這時候不凋花已經來不及清理了！

但是如果發現的早，只是表片有一點點的發霉，可以先用溼紙巾小心的擦拭掉發霉的部位，然後可以使用酒精或除霉劑來消毒（註：請注意濃度；如果濃度太高花材可是會受損褪色唷！所以可以先擦拭在花材不明顯處觀察），消毒後一定要記得風乾（保持乾燥）。

❧ 和不凋花搭配設計的素材，有限制嗎？

沒有特別限制，只要能夠避開水分就可以了！所以乾燥花、仿真花、索拉花、自然素材手工花，甚至鮮花（可以自然乾燥的）都可以。

❧ 學習運用不凋花，對作品設計會有幫助嗎？

是有的。不凋花多了一個特性，就是它能夠做出大自然沒有的顏色，所以可以讓作品設計上更多元；不需水分的特性，更可以多元設計在異材質搭配上。

❧ 不凋花和乾燥花 Dried flower 有什麼不同？

	不凋花	乾燥花
原材料	鮮花。	鮮花。
製作方法	將鮮花浸泡特殊溶劑，經過脫水脫色再染色而成的。	將鮮花的水分去除。
觸感	像鮮花一樣具有柔軟性。	摸起來脆脆的。
顏色	鮮豔飽和像鮮花一樣。	顏色較暗且灰灰的。
保存性	直接接觸空氣中，至少 2～3 年以上。	直接接觸空氣，最多 6～8 個月。

❀ 不凋花可以跟鮮花放在一起設計作品嗎？

雖然不凋花不能夠碰到水，可是不代表不凋花材不能與鮮花花材一起使用；我們可以將本身就能自然乾燥的鮮花素材與不凋花材一起使用，這樣子完成的作品不用擔心一直補水的情況而去影響不凋花材，而且這樣子的作品，既可延長觀賞期，另外也可以欣賞新鮮花材乾燥後的型態之美。

❀ 不凋花會褪色嗎？

會的。不管是深色還是淺色都是有可能受到外在環境影響而褪色，例如：花材一直被強光照射，是會產生褪色的狀況。

❀ 要怎麼避免不凋花褪色？

做好濕度的控制及避免強光直射。

❀ 不凋花與布料可以放在一起嗎？

如果這邊的布料是指衣服，則就需要擔心不凋花材褪色的可能性，衣服可能會被染上顏色，而且很不好清除掉。可是如果這邊的布料是指緞帶類的素材，也算是一種預防不凋花材因為褪色而去沾染其他物品的隔絕體！差別在於用途而有不同的解釋定義。

❀ 不凋花需要曬太陽嗎？

不需要。而且是絕對不能曬太陽，以免褪色唷！

❀ 為什麼不凋花會出現裂痕？

有兩種可能性：第一，是本身的花材在製作成不凋花前就有裂痕；第二是因為手過度的觸摸。

❀ 剛購買的不凋花瓣有裂痕是瑕疵品嗎？

不能算是瑕疵品。因為有些花的花形本身就是外表上會有些微裂痕，在花材製作成不凋花後，一定也是會保留住這樣子的特點。但是，若是過大的裂痕，就有可能是品管上的疏忽！一般來說，以日本廠商出貨的品管來說，這樣子的狀況是比較少發生。

如果家裡很潮濕，就不能擺放不凋花作品嗎？

是可以擺放的。不過為了延長可觀賞期，會建議消費者在購買時，選擇有封存感的作品，例如使用透明玻璃罩罩著的作品樣式。

為什麼淺色和深色的不凋花不可以放在一起？

不建議放在一起的理由是因為深色系的花材容易渡色到淺色花材上！可是有些人可以接受這樣子渡色後的另類美，就彷彿花材外緣多了不同的顏色，深色跟淺色一同搭配的作品是更有變化性的選擇。

不凋花這麼多品牌，要怎麼選擇？

客觀地來說，我會建議操作者是以「顏色」來選擇，畢竟有多種品牌的選擇下，可使用的花材及色系是更多樣化的。

但是，也有一種考量，那就是「濕度」。有 1 ～ 2 種品牌是比較耐潮濕的，所以假使消費者所處的環境多數的時間較潮濕，我就會選用耐潮濕的品牌為主，再去挑選顏色。

為什麼不凋花都要用鐵絲加工？

大部分現成的不凋花的莖（梗）素材，在製成不凋花時會考量到製作方便及包裝便利，所以都會剪去大部分。導致大多的現成不凋素材是沒有太長的莖（梗）可以使用，所以要使用鐵絲來增加長度及硬度後，才方便操作作品。

進行鐵絲加工的粗細該怎麼選擇？

這個部分會因作品而異。

舉例：我要插一盆玫瑰不凋花的盆花，花器內的海綿軟硬度是決定我要使用幾號鐵絲做考量，基本判斷的原則是我要能讓鐵絲的硬度能夠插入海綿就行，還有也是要考量玫瑰花花頭的重量做判斷，找出最適合的鐵絲硬度。

要怎麼分辨購買的不凋花是日本製的？

其實真的很難去分辨，除非是長期接觸日本品牌的操作者；因為觸覺、嗅覺、視覺是不同的。

❀ 可以在不凋花作品內滴入精油嗎？

可以的。因為精油是相容的；但是如果精油本身有顏色的話，滴在淺色色系的不凋花材上，會附著上顏色。所以比較建議找透明度高的精油來使用。

❀ 對花粉過敏的人，可以使用不凋花嗎？

一定可以的。因為不凋花在製成後是沒有花粉的，所以對花粉過敏又喜歡插花的人是一個可選擇的花材。

❀ 可以自己製作不凋花嗎？

當然可以。在自製的過程中，可以得到不少的經驗及更多的了解，也是充滿著實作的精神。因為在自製不凋花時，會有許多問題是發生在植物本身，有時候我會說這就是自製的一種樂趣，畢竟製作不凋花要考量的因素極多，比較建議自製的操作者要放平常心來體驗，等待每一次自製成果的驚豔。

❀ 自己做不凋花，和購買現成不凋花，有什麼差別？

自己製作不凋花是一種樂趣！我覺得要看操作者，因為現成不凋花的好處是品質、顏色是穩定的，自製不凋花則是顏色、品質須自己把關而且製作時間長！所以不能夠說哪個比較好！我個人覺得，要自製不凋花的情況，是現成不凋花沒有的品種，可運用這項技術讓自己可以得到更多的元素並運用在作品設計上。

❀ 不凋花的製作溶液，會讓皮膚過敏嗎？

不凋花的製作液是一種化學有機溶劑，過敏的狀況因人而異，但是溶劑的分類也有許多種，有的比較溫和，有的比較強烈，所以建議使用者不管會不會過敏都要戴手套。

後記

與不凋花的相遇
謝謝你把這本書讀到最後

　　我和不凋花的第一次相遇，大約是在 18 年前（1996～1997）。透過在販賣「至今沒有見過的花素材」的朋友介紹開始的，因為她以前在外資航空公司上班的關係，在歐洲發現了「漂亮的花材」想在日本推廣銷售，她有花藝創作及花道的經驗，因此覺得「日本應該也能接受」吧。

　　當時我是專門設計新娘花藝的設計師，專門製作以鮮花或是人造花為主的捧花。

　　當時在日本，婚禮結束後捧花的保存方法包括，做成乾燥花相框，或是經特殊乾燥加工後，放入真空瓶內裝飾保存，作為美好的紀念藝術。所以第一次見到不凋花時，直覺認為「這是最適合做捧花的材料」。不凋花是以鮮花加上特殊的保存加工，因此「花的表達」和鮮花幾乎沒有太大的差異。因為不凋花有柔軟的特性，加上在製作時和生花的處理方式一樣。婚禮後，新人依不凋花「最大的保存特性」當作「結婚紀念品」來裝飾新居的接受度相當高。所以我們這些婚禮花藝設計師接到捧花的訂單時就開始製作作品，因不凋花保存時間長的優點，「可以有多一點的時間，完成更好的作品」，我也從捧花製作開始使用不凋花。

　　當時和現在最大的不同是花材的種類和顏色，因為之前生產不凋花的企業或是進口業者很少，所以進口到日本的花材（玫瑰和葉子）也少，色調、風格上也受到許多限制，也因為沒有在一般市場上流通，所以能夠購買到的通路有限。

　　雖然不凋花是比鮮花高價的花材，但對於花藝設計師和花商而言卻是更有魅力的花材，也使不凋花的用途除了在製作捧花外，也有使用在裝飾性商品上的創作，並受到大家的歡迎，因此讓製作不凋花的企業及進口商增加，且開發各式花的種類、尺寸和色調，或在不凋花裝飾上運用各式花器增添作品的美感，和先前的市場比較起來，也越來越豐富多樣了。另外，日本也出版大量和不凋花相關的書，在認識度提升後，現在不只是花藝設計師在使用，很多人也將不凋花廣泛地運用在日常生活中。

　　感謝這十多年間企業中研究人員的努力，讓商品種類增加，及推出許多讓花藝設計師充滿製作意願的花材和素材。

　　也請不凋花的廠商及各位支持者繼續努力，我們期待有更多新的花材，讓我們使用。

Ikeda Naomi

後記

プリザーブドフラワーとの出会い
最後まで本書をお読み頂きありがとうございます。

　　私とプリザーブドフラワーの出会いは、今から約18年程前（1996年〜1997年）。

　　知人に「今までに見たことのない花の素材」を販売している方を紹介していただいたのが始まりです。　彼女は以前外資系航空会社にお勤めでヨーロッパで「素敵な花材」を見つけ日本でこれを販売したいと頑張っていらっしゃいました。　彼女もフラワーアレンジメントや華道の経験があり「日本でも受け入れられる」と思ったようです。

　　その頃私は既にブライダル専門のフラワーデザイナーとしてフレッシュフラワーやアーティシャルフラワーを使用しブーケを制作していました。

　　当時日本では、挙式後ブーケを残す方法として押し花フレームにしたり特殊ドライ加工後、真空ボトルの中にアレンジして、素敵な記念アートにしていましたが、初めてプリザーブドフラワーを見た時「これはブーケに適材！」と直感しました。　プリザーブドフラワーは生花を特殊保存加工した物なので「花の表情」は本物と変わりありません。　柔らかさもあるので制作時フレッシュフラワーと同じように取り扱えます。　挙式後はプリザーブドフラワーの「最大の特徴である保存性」により保存が効くので「結婚の記念品」として新居に飾ることも出来る為、喜んでいただける。私達ブライダルデザイナーもブーケのオーダーをいただいてからすぐに作品作りを始めることが出来、「ゆとりを持ってこだわりのある素敵な作品を作ることが出来る。」と利点が多く、まずはブーケに使用していました。

　　当時と現在において一番の違いは花材の種類と色です。　当時はプリザーブドフラワーを製作している企業や輸入業者が少なかった為、花材も＜バラと葉物＞が少し日本に輸入されているだけで、色合いもかなり限られていました。　また一般的に市場には出回っていなかった為、入手ルートも限られていました。

　　当時もプリザーブドフラワーは生花と比較して高価な花材でしたが、それでもフラワーデザイナーやフローリストにとっては魅力的な花材でした。　その後ブーケだけではなくアレンジメント等の商品としてもニーズが高まり人気が出て、それに比例するようにプリザーブドフラワーを製作する企業や輸入業者（日本における総代理店等）も増え、花の種類・サイズ・色合い、そしてプリザーブドフラワーのアレンジ作品を更に美しく見せる花器などの副材、共に当時とは比較にならないくらい豊富になりました。　また日本ではプリザーブドフラワーを紹介する本が多く出版され、プリザーブドフラワーに対する認知度が高まり、フラワーデザイナーだけでなく、今では幅広く多くの方にとって身近なものになりました。

　　この10数年で現在の様に種類を増やし、フラワーデザイナーの制作意欲を掻き立てる花材・資材を送り出す企業の方々の努力に感謝しています。

　　プリザーブドフラワーのニーズとメーカーの方々の努力は今後も続き、

　　増々新しい花材が出て来て私達をワクワクさせることでしょう。

Ikeda Naomi

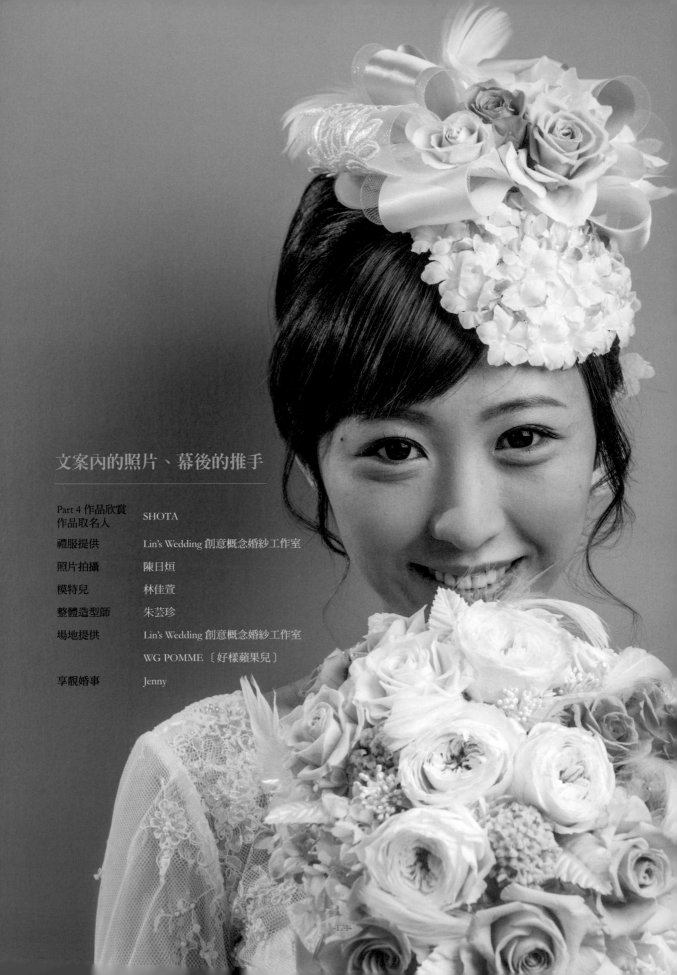

文案內的照片、幕後的推手

Part 4 作品欣賞 作品取名人	SHOTA
禮服提供	Lin's Wedding 創意概念婚紗工作室
照片拍攝	陳日烜
模特兒	林佳萱
整體造型師	朱芸珍
場地提供	Lin's Wedding 創意概念婚紗工作室
	WG POMME〔好樣蘋果兒〕
享靚婚事	Jenny

 Many thanks ♡ 非常感謝

＊A.P.F 國際杏樹不凋花藝術協會講師們

＊田村稅子樣

參考文獻・參照資料

〈參考內容：ワイヤリング・メソードの英語訳〉

＊［増補改訂版　フラワーデザイナーのためのハンドブック］　六曜社（日本）2009 年

＜參照內容：資材名称＞

＊松村工芸株式会社　目録：花の資材総合カタログ 1304 FLORAL STYLIST

〈參照內容：企業史・商品紹介〉

＊株式会社大地農園（OHCHI プリザービング）

目録：アースマターズ Preserved & Dried Flowers Catalog VOL.191

HP：　　http://www.ohchi-n.co.jp/modules/contents/history.html

＊有限会社南原農園（Prehana World）　HP：　　http://www.kiribana.net/introduce/

＊フロールエバー株式会社（Florever）

目録：Florever CATALOGUE 2015

HP：　　http://www.florever.jp/intro/#about

＊モノ・インターナショナル　株式会社　（VRRMONT）（VERDISSIMO）（PRIMAVERA）

目録：　Preserved Flower COLLECTION -VRRMONT VERDISSIMO PRIMAVERA-

（ヴェルモント）HP：　　http://vermont.jp/introduction/index.html　http://www.vermont-design.com/about/index.php?vermont=history

（ヴェルディッシモ）HP：　http://www.verdissimo.co.jp/about/index.html

（プリマヴェーラ）HP：　　http://www.primavera-jpn.com/primavera/

＊東北花材株式会社（TOKA）目録 TOKA　DRIED FLOWERS　VOL.28

＊株式会社アペル（AMOROSA）　HP：　http://www.amorosa.jp/intro.html

HP：http://amorosa2.wix.com/amorosa-taiwan（台湾総代理店）

＊ミレニアム　アート株式会社（VERMEILLE）（Lumiere）

HP：http://www.mille-art.jp/pdf/14-lumiere2/14-2-LumiereR-01.pdf

不凋花必備寶典

プリザーブドフラワー入門
アレンジに必要な基礎テクニック

書　　　名	不凋花必備寶典
作　　　者	池田奈緒美，陳郁瑄

主　　　編	譽緻國際美學企業社‧莊旻嬙
校稿編輯	譽緻國際美學企業社、張瑜芳、盧怡蒨
美　　　編	譽緻國際美學企業社、梁祐榕、羅光宇
封面設計	洪瑞伯
攝影師	林振傳、黃世澤、陳日烜

發行人	程顯灝
總編輯	盧美娜
美術設計	博威廣告
製作設計	國義傳播
發行部	侯莉莉
財務部	許麗娟
印　　　務	許丁財
法律顧問	樸泰國際法律事務所許家華律師

藝文空間	三友藝文複合空間
地　　　址	106 台北市安和路 2 段 213 號 9 樓
電　　　話	（02）2377-1163

出版者	四塊玉文創有限公司
總代理	三友圖書有限公司
地　　　址	106 台北市安和路 2 段 213 號 9 樓
電　　　話	（02）2377-4155、（02）2377-1163
傳　　　真	（02）2377-4355、（02）2377-1213
E-mail	service@sanyau.com.tw
郵政劃撥	05844889 三友圖書有限公司

總經銷	大和書報圖書股份有限公司
地　　　址	新北市新莊區五工五路 2 號
電　　　話	（02）8990-2588
傳　　　真	（02）2299-7900

初　　　版	2023 年 8 月
定　　　價	新臺幣 520 元
ISBN	978-626-7096-48-2（平裝）

國家圖書館出版品預行編目（CIP）資料

不凋花必備寶典 / 池田奈緒美，陳郁瑄作. -- 初版.
-- 臺北市 : 四塊玉文創有限公司, 2023.08
　　面；　公分
　　ISBN 978-626-7096-48-2（平裝）

1.CST: 花藝

971　　　　　　　　　　　　　　　　112012097

三友官網　　三友 Line@